色彩互動學

出版 **50** 週年紀念版

Interaction of Color 50th Anniversary Edition

約瑟夫・亞伯斯 Josef Albers 著　劉怡伶 譯

積木文化

謹以本書表達我對學生的謝意

VQ0039Y

色彩互動學 出版50週年紀念版

原書名	Interaction of Color 50th Anniversary Edition
作　者	約瑟夫·亞伯斯（Josef Albers）
譯　者	劉怡伶

出　版	積木文化
總編輯	江家華
責任編輯	向艷宇、陳佳欣
版權行政	沈家心
行銷業務	陳紫晴、羅仔伶

發 行 人	何飛鵬
事業群總經理	謝至平
	城邦文化出版事業股份有限公司
	台北市南港區昆陽街16號4樓
	電話：886-2-2500-0888　傳真：886-2-2500-1951
發　　行	英屬蓋曼群島商家庭傳媒股份有限公司城邦分公司
	台北市南港區昆陽街16號8樓
	客服專線：02-25007718；02-25007719
	24小時傳真專線：02-25001990；02-25001991
	服務時間：週一至週五上午09:30-12:00；下午13:30-17:00
	劃撥帳號：19863813　戶名：書虫股份有限公司
	讀者服務信箱：service@readingclub.com.tw
	城邦網址：http://www.cite.com.tw
香港發行所	城邦（香港）出版集團有限公司
	香港九龍土瓜灣土瓜灣道86號順聯工業大廈6樓A室
	電話：852-25086231　傳真：852-25789337
	電子信箱：hkcite@biznetvigator.com
馬新發行所	城邦（馬新）出版集團Cite (M) Sdn Bhd
	41, Jalan Radin Anum, Bandar Baru Sri Petaling, 57000 Kuala Lumpur, Malaysia.
	電話：603-90563833　傳真：603-90576622
	電子信箱：services@cite.my

封面完稿	葉若蒂
內頁排版	優士穎有限公司
製版印刷	上晴彩色印刷製版有限公司

城邦讀書花園
www.cite.com.tw

Original English title: Interaction of Color 50th Anniversary Edition
Original edition © 1963 by Yale University. Paperback edition © 1971 by Yale University. Revised paperback edition © 1975 by Yale University. Revised and expanded edition © 2006 by Yale University. 4th edition copyright © 2013 by Yale University.
Originally published by Yale University Press.
Traditional Chinese edition copyright:2024 CUBEPRESS, ADIVISION OF CITE PUBLISHING LTD. All rights reserved.

國家圖書館出版品預行編目(CIP)資料

色彩互動學/約瑟夫.亞伯斯(Josef Albers)著；
劉怡伶譯. -- 三版. -- 臺北市：積木文化, 城邦
文化出版事業股份有限公司出版：英屬蓋曼群
島商家庭傳媒股份有限公司城邦分公司發行,
2024.05
　面；　公分
出版50週年紀念版
譯自: Interaction of color, 50th Anniversary ed.
ISBN 978-986-459-598-3(平裝)

1.CST: 色彩學

963　　　　　　　　　　113005026

【印刷版】
2015年4月2日 初版一刷
2024年5月28日 三版一刷
售價／680元
ISBN 978-986-459-598-3
版權所有·翻印必究

【電子版】
2024年5月
ISBN 978-986-459-596-9 (EPUB)

Printed in Taiwan.

目次 Contents

序／尼可拉斯 · 法克斯 · 韋伯
前言　　1

1　回想色彩——視覺記憶　　3

2　閱讀色彩與結構　　4

3　為什麼用色紙——而不是乾、濕性顏料　　6

4　一種顏色多種面貌——色彩的相對性　　8

5　較淺和（或）較深——光強度，明度　　12
　　漸層研究——新的呈現方式
　　彩度——鮮豔度

6　一種顏色看似兩種顏色——看起來像相反的底色　　18

7　兩種顏色看起來一樣——減色　　20

8　色彩如何偽裝？——視覺殘像，同時對比　　22

9　紙上的混色——透明的錯覺　　24

10　真實的混合——加法與減法混色　　27

11　透明感與空間錯覺　　29
　　色彩的邊界與造型術

12　視覺混色——殘像校正　　33

13　貝哲德視覺假象　　33

14　色彩間距與轉換　　34

15 再看中間混合色──交錯顏色 37

16 色彩並置──調和──量體 39

17 迷濛色與空間色──兩種自然效果 45

18 自由研習──想像力的挑戰 47
 條紋──限制性的並置
 落葉研究──在美國的發現

19 大師──色彩編排 52

20 韋伯 - 費希納定律──混合色的測量 54

21 從色溫到色彩中的溼度 59

22 振動的邊界──強化的輪廓 61

23 相同光強度──消失的邊界 62

24 色彩理論──色彩系統 65

25 關於色彩教學──色彩專有名詞 68
 色彩專有名詞釋義
 變形與多樣化

26 代替參考書目──我的首要合作夥伴 74

 圖例與評註 75

序

　　《色彩互動學》出版至今已五十年，幾乎書一出版，隨即開始改變全世界讀者對於觀看這件事的認知。這本書問世後不久很快榮登暢銷榜，數十年如一日。它的成功之道不難理解，它不僅帶給讀者無窮的樂趣，在藝術、建築、織品、室內設計以及在各個科技領域的視覺設計中，它也使色彩被使用以及被閱讀的方式更加廣泛。然而我們不該忘記，當年本書的出版，就如同作者約瑟夫 • 亞伯斯的一舉一動，是個勇敢的實驗；亦如所有對未知領域的突襲行動，它曾是備受爭議的對象。

　　雖然《色彩互動學》書中絕大部分的內容獲得極高評價，但也偶有惡評。作家們對於負面的書評反應不一——有些人覺得不打緊，因為著作能獲得廣泛的報導才是最重要的，然而有些人會覺得受傷。自視為獻身現代主義烈士的約瑟夫 • 亞伯斯對於這些負評一方面感到遺憾，另方面又激起他的好奇。遭受抨擊卻仍覺得饒富趣味的部分原因是，這證明他確實讓人們大吃一驚，突破平日的舒適圈。自從他離開了那個藝術創作必須照本宣科的世界——即柏林與慕尼黑的學術機構，以及他在家鄉威斯特伐利亞（Westphalia）任教的公立學教體制——接著去到包浩斯（Bauhaus）之後，他就很清楚激起這番爭議所代表的意義。

　　如今，包浩斯的現代主義或許已經獲得認證，晉升萬神殿，不過在當時對它感到咋舌與不滿的可是多數人，同樣的情況也在黑山學院（Black Mountain College）上演。包浩斯關閉之後，亞伯斯在一九三三年到了黑山，爾後在那裡執教長達十六年；今天這個先驅機構備受推崇，然而當時它的諸多創見皆被視作異端邪說。之後到了一九五〇年，開始創作《向方形致敬》（Homage to the Square）的亞伯斯遭人嘲諷。二十年後，他成為第一位仍在世就在大都會博物館（Metropolitan Museum of Art）舉辦個人回顧展的藝術家。過去遭到克萊門特 • 葛林柏格（Clement Greenberg）等人痛批的作品，終於以其原創性、純粹與內蘊之美獲得肯定。半個世紀過去，無論受到怎樣質疑，他的作品已經蛻變成投資標的的績優股，然而一開始，它就像彌賽亞的宣言一樣受到高聲抨擊。

遵循花招百出的藝術家亞伯斯所訂下的高標準，耶魯大學出版社在一九六三年大膽地出版了《色彩互動學》，相較於這位藝術家的大部分作品而言，攻擊這本書的炮火大體而言相對輕微。一九七一年出版的平裝版境遇相仿，不過仍不免偶遇詆毀。書本的熱銷，坊間的熱議，還有全球的廣泛讚譽除了讓亞伯斯感到自豪之餘，也頗為陶醉於成為爭議性的人物。除了數十篇溢美的書評之外，這位年過八旬的藝術家特別收集了負面的評論，並試圖了解這些作者的背景。這些不以為然的聲音大多發表在不知名的出版品上，不過仍有其價值。讓藝術家本人這麼感興趣的其中一個原因，是評論者對於該書批判最力之處，正好是他最感振奮的地方——因為它提出了一種全然揚棄傳統與守舊的觀看方式！

　　亞瑟・卡普（Arthur Carp）在《李奧納多》（Leonardo）雜誌上對該書發動攻勢，直指書中的缺失說，亞伯斯認為「好的教學方式……『關鍵在於提出好的問題，而非……好的答案』。他把『自我表達』貶抑為站在『循序漸進的基礎學習』的對立面……他鼓勵學生使用他們不喜歡的顏色，希望他們終究會克服偏見。」卡普用這些觀點來論證「人們懷疑亞伯斯是不是在幫倒忙」，並主張「他搞不好比一個業餘愛好者（輕蔑之意）還不如！」

　　卡普攻擊的箭靶，自然都是亞伯斯所深信並受眾人讚賞的觀點。如霍華・塞爾・韋弗（Howard Sayre Weaver）在該書出版後於一九六三年所寫的一篇評論，認為《色彩互動學》「是認識感知（perception）的重要通行證」。它「基本上就是一個過程：一種學習、教學與體驗的獨特方法，使它足以擔任這樣輝煌的角色」。

　　韋弗提及亞伯斯很喜歡約翰・魯斯金的說法（John Ruskin）：「幾百個會說話的人當中，只有一個人會思考。幾千個能思考的人當中，只有一個能看得透澈。」大部分的人，或早或晚，都見識到《色彩互動學》如何促成如此驚奇的觀看方式。在一九六三年出版的《建築論壇》（Architectural Forum）中，在庫柏聯合學院（Cooper Union）教授設計的一位老師就很有先見之明地寫道：「關於這個主題，我們未曾見過像《色彩互動學》這般全面性、聰慧同時又精彩絕倫的著作。對樂於跳脫『安全的』色彩系統挑戰新事物的藝術家、建築師或是老師來說，它是不可或缺的手邊書。」同年，道爾・阿敘頓（Dore Ashton）在《工作室》（Studio）上評介這本書時，亦

能洞悉亞伯斯完全不是老學究卡普所形容的那個樣子；他的成就其實已經驗證了他的看法：「教學的關鍵不在方法，而在用心。」在平裝版發行後的隔年，詩人馬克・史崔德（Mark Strand）在《週六評論》（*Saturday Review*）表示，約瑟夫・亞伯斯的作品展示出「色彩緩慢而細膩地讓人卸下心防，輔以其令人愉悅的美感，發揮它天生的功能——撩撥視覺表象安定且封閉的幾何特質」。

有人覺得是亂搞，有人覺得極具開創性。亞伯斯用革命性的手法強調實驗的重要，質疑強調品味的傳統觀念；他要人主動參與其中，而非只是被動接收訊息。

熱衷觀察人間喜劇的亞伯斯心裡很明白，有時候詆毀他的人鼎鼎大名，而擁護他的人則是默默無聞。一九六三年唐納・賈德（Donald Judd）在《藝術雜誌》（*ARTS Magazine*）中稱本書「主要是一種教學方法」。接著又用一種混合客套與準海明威式的奉承口吻指出，「簡單地說，這本書提出了一個毫無疑義的論點：色彩在藝術中是非常重要的。這一點它表現精湛」。還有詭異、不可理解的輕蔑：「《色彩互動學》已經算是寫得最好的了。只是它像解剖學或是其他闡述藝術的完善學科那樣無所不包，清楚而有其侷限。這本書應被善加利用，但不是用這樣的方式。」已經辭世的亞伯斯永遠不會知道，賈德在二十多年後收回這些評語，自忖沒有給《色彩》應有的評價，對他的年少輕狂感到懊悔，還專程到亞伯斯的工作室朝聖。無論如何，從容面對一切的亞伯斯一定很開心，美國內華達大學（University of Nevada）一名不知名的學者是其中一位很瞭解《色彩》宗旨的人：「在這個時代，感知能力在各領域的人類活動中愈形重要，對色彩的敏感度與意識，可以變成對抗麻木與粗暴的強大武器。」

這就是關鍵。人心的質地對於人類生活的影響，是亞伯斯在他的研究方法中所追尋的答案。這就是為什麼我們如此欣見耶魯大學出版社——五十年來與亞伯斯甘苦與共的伙伴——一直堅守崗位的主要原因。耶魯大學對於這位藝術家厚臉皮、自創的新穎手法展現一貫且高度理解的態度，不僅在藝術家創作時予以支持，對藝術家留予後世的遺產亦悉心收藏。多虧雙方這樣融洽的關係，使得亞伯斯所揭露的令人驚嘆、使人不安的真相——讓某些人不安，讓某些人振奮——再度於新版的《色彩互動學》大放異彩。新增的圖例

與細節的微調，讓這本如今成為「經典」的五十周年紀念新版修訂得更為理想，讓亞伯斯所提的進行實驗、開放心胸、擴展個人智識的主張得以生生不息。本書也邀請讀者一起成長茁壯——這正是約瑟夫 · 亞伯斯所樂見的。

<div align="right">

——約瑟夫與安妮 · 亞伯斯基金會執行董事

尼可拉斯·法克斯·韋伯（Nicholas Fox Weber）

</div>

色彩互動學

前言

《色彩互動學》記錄的是研習及教授色彩學的實驗性方法。
在視覺上，我們幾乎看不到一種顏色它真正的樣子——它的實體。
這個事實使得色彩成為藝術當中，相對性最高的媒介。

為了有效地利用色彩，我們必須認清顏色會騙人。
為認清這一點，我們不從色彩的系統開始探討。

首先，我們必須學到的是，觀者會從相同的顏色中讀到多種不同的訊息。

放棄機械性地運用或只是援引色彩調和的定律與守則，
我們選擇創造特殊的色彩效果——藉由對色彩互動學認知——
比方說，讓兩種非常不一樣的顏色看起來一樣，或者幾乎一樣。

這個研習的目標，是透過經驗——經由實驗與犯錯——
來培養一雙閱讀色彩的眼睛。
更具體地說，這表示看清色彩的作用方式，
以及感受色彩的關聯性。

作為一種通識訓練，它可以培養觀察以及表達能力。

因此，本書並不依循學術上對於「理論與實務」的概念。
它將翻轉順序，將實務置於理論之前，
畢竟，理論其實是在實務操作後所達成的結論。

同時，本書並不打算從視覺感知的光學與心理學談起，
也不會從光線以及波長的物理學切入。

就如同聲學的知識無法成就一齣音樂劇——
無論是從生產層面或是欣賞的層面——

色彩系統本身也無法培養一個人對於色彩的敏銳度。
同理可證，作曲／構圖理論本身也無法引導我們創作出音樂，或是藝術。

實務操作告訴我們，色彩的偽裝術（錯覺）使得色彩存在著相對性與不穩定性。

而經驗教導我們，在視覺感知的世界裡，具體事實與心理效果之間存有歧異。

在這裡最重要的──自始自終──並非關於所謂的事實、所謂的知識，
最重要的是視覺──看見。
「看見」在此意味著「觀察」（德文為 Schauen，如「世界觀」
〔 Weltanschauung 〕一詞中的字義用法），
輔以幻想與想像的力量。

透過量化分析（測量含量、各自的延展性以及／或是次數，包括出現頻率），
質化分析（明度以及／或是彩度），
還有發色度（pronouncement，隔離或是連結顏色的邊界），
這樣的探索方式會帶領我們了解，
色彩與色彩間交互作用後的視覺化效果，
並進一步體察色彩與造型、色彩與位置相互依存的關係。

在前頁的目次中可以看見，
這些練習將如何引導我們調查的順序。

每一個練習都附有解說與圖示──
用意不在給出確切的答案，
而是希望建議一個學習的方向。

1 回想色彩——視覺記憶

假設有個人說了「紅」（顏色的名字）這個字，
旁邊有五十個人在聽，
我們可以預期他們心裡聯想到的是五十種不同的紅色，
而毫無疑問的，這些紅色會非常不同。

即使現在我們指定一個所有人都已見過無數次的顏色
——比方說可口可樂商標的紅色，在全國可見的都是同一種紅色——
大家聯想到的仍會是各式各樣的紅色。

就算現在在眾人面前展示出數百種紅色，
讓他們從中選出可口可樂的紅色，他們仍然會選出非常不一樣的顏色。
沒有任何人能確信自己找到了色彩濃淡絲毫不差的紅。

甚至
當我們展示出中間寫著白色字樣的紅色可口可樂圓形商標，
讓所有人注視著同一個紅色，讓所有人的視網膜接收到同樣的投影，
仍然沒有人可以肯定，是否所有人感知到的是同樣的紅色。

當我們進一步思考，
色彩與它們的名字會讓人產生何種聯想與反應，
大概每個人又會在不同的地方出現分歧。

這代表什麼？

第一，要記住各種顏色就算不是不可能，也很困難。
這突顯出一個重要的事實：相較於我們的聽覺記憶，視覺記憶是非常短暫
的。即使我們只聽過某個旋律一兩遍，聽覺記憶往往就能夠予以覆誦。

第二，顏色的命名缺漏甚多。
儘管我們在日常對話中會提到無數種的顏色——各種濃淡與色調——
已獲命名的顏色卻只有三十多種。

2 閱讀色彩與結構

早期的建構主義（constructivism）十分執迷於「字母的造形越簡單，閱讀起來就越容易」這個觀念。它變成像是教條一般的信念，仍為「自認現代的」字體設計師所奉行。

這種看法後來證實是錯的，因為閱讀的時候，我們讀的不是字母而是字彙；完整的字彙，就像「文字圖像」。心理學界，特別是完形心理學（Gestalt psychology）發現了這一點。眼科學則告訴我們，字母間的造型差異越大，閱讀就越容易。

這裡我們不深究細節或對照比較，我們應該知道的是，完全由大寫字母組成的文字是最難閱讀的——因為它們高度相同，體積相同，而大部分的時候，寬度也相同。比較底部有襯線與無襯線的字母，後者讀來比較費力。現在寫文章流行沒有襯線的做法，其實既沒有歷史考證，也沒有實際功能。

第一，當石版印刷用於複製圖像時，無襯線的字體是為了圖說所設計，而非文章。

第二，無襯線字體生產出粗糙的「文字圖像」。

INTERACTION OF COLOR · Interaction of Color

INTERACTION OF COLOR · Interaction of Color

這裡說明，閱讀的清晰度仰賴於對文章脈絡的理解。

在樂曲中，
如果我們只聽到單一樂音，我們就聽不到音樂。
聽到音樂的先決條件是，聽出介於樂音與樂音之間，它們的位置與留白。

寫作時，懂得拼字不代表能理解一首詩。

同樣的，能一一辨識畫中的色彩不等同於敏銳的觀看能力，
也不代表能理解色彩在畫中的作用。

我們的色彩研究基本上有別於悉心剖析著色劑（顏料）與物理性質（波長）
的研究。

我們關注的是色彩互動學；也就是，看見
色彩與色彩之間發生了什麼事情。

我們可以聽見一個單一的音，
但我們幾乎從未（在沒有特殊裝置的介入下）看到任何
與其他顏色毫無關聯、獨立存在的單一色彩。
我們在持續變動的環境下看見色彩，相鄰色與形勢的變化不斷牽動著它。

因此，這也證明閱讀色彩
就如同抽象藝術先驅康丁斯基（Kandinsky）呼籲閱讀藝術的方式：
重要的不是「讀到什麼」，而是「怎麼讀」。

3 為什麼用色紙——
而不是乾、濕性顏料

二十多年前，系統性的色彩研究已經展開，用色紙來進行研究看起來幾乎是早晚的事情罷了。當時有些老師擔心，學生可能不願意用紙張來代替顏料。很顯然的，自此之後，學生——以及老師——的態度已經有所改變。

在我們的研習中偏好使用色紙勝於顏料，有幾個實際的原因。
紙張有無數種顏色，各式暗色與淡色調俱全，可供立即使用。儘管我們必須蒐集大量的色紙，但花費並不高昂，只要我們不大量依賴代表特定色彩系統的現成色票，如孟賽爾（Munsell）或是歐斯特華系統（Ostwald system）（最不理想的是已經「調好色」，號稱萬無一失的那種）。

各種簡易的色紙來源包括：印刷廠與裝訂廠中作廢的條狀紙張；蒐集包裝紙與紙袋，以及用於封面與裝飾的紙樣。另外，我們不需要一張完整的紙，從雜誌、廣告跟插圖上，從海報、壁紙跟顏料樣本，從各種材質的彩色印樣目錄剪下來的紙片都能派上用場。讓全班同學集體出動蒐集色紙，然後互相交換，往往就能創造出一個豐富卻便宜的紙本「調色盤」。

用色紙工作的優點為何？
首先，可以避免在非必要的狀況下混合顏料，這往往是一件困難、費時又折騰人的麻煩事。對於非初學者的人也是一樣。

第二，避免讓學生經歷混色失敗以及顏料與紙張配對出錯的挫折，不僅讓我們可以節省時間與材料，更重要的是能夠維持學生高昂的學習興致。

第三，色紙讓我們得以重複使用完全相同的顏色，不會因為色調、光線或是表面質地的絲毫差異而受到影響。它可以一直重複使用，不會在調整顏料時（塗得太薄或太厚——甚至是不平均）出現惱人的變化；不會因為我們的雙手或工具的介入，造成不同的濃密度與飽和度。

第四，用色紙工作不需要複雜的工具，只需要漿糊（濃稠的膠水最好）以及用一只單鋒的刀片代替剪刀。這樣一來可以完全省略處理顏料所需的工具與裝備，工作起來自然更簡單、更便宜，也更有條理。

第五，色紙可以讓我們避開不想要也不需要的副產品，也就是所謂的紋理（例如筆刷的痕跡與筆觸；顏料從濕到乾，或是覆蓋得過於厚重或輕薄，邊緣過於銳利或模糊等等這類不可預料的變化），它們往往會掩飾掉我們混得不好、塗得不好的顏色，更糟的是，它會鈍化我們處理顏色的能力。

用色紙取代顏料工作還有一個難得的優點：在解答一個接一個的問題的過程中，我們必須找到正確的顏色，以呈現我們期望的效果。我們可以從眼前大量的色調中選擇，持續地比較相鄰色與對比色。這樣的練習是調色盤無法提供的。

4 一種顏色多種面貌——色彩的相對性

想像一下我們眼前有三壺水，從左至右分別是：

<div align="center">

溫水　　　　　微溫水　　　　　冷水

</div>

把你的兩隻手分別浸到外側的兩壺水裡，你會感覺——體驗——感知到——兩種不同溫度：

<div align="center">

溫熱（左手）　　　　　　（右手）冰涼

接著再把兩隻手放進中間的容器中，
你會再度感覺到兩種不同溫度，
不過，這一次，
是相反的情況

冰涼（左手）——（右手）溫熱

</div>

儘管這壺水的溫度並非冰涼亦非溫熱，而是

<div align="center">

微溫

你會感受到

</div>

物理事實與心理作用之間的矛盾，在這個例子中，稱為「觸錯覺」（haptic illusion）—— haptic 代表與觸摸相關的感知，即觸感。

就如同觸覺感官會欺騙我們，視錯覺（optical illusion）也是相同道理。它們引導我們「看到」、「讀到」我們眼前實際存在的顏色以外的顏色。

要研究色彩如何欺騙人的感官，以及如何善用這一點，我們的第一個練習就是讓一個相同的顏色看起來不同。

我們在黑板跟筆記本寫上：
　　色彩是藝術中相對性最高的媒材。

向學生展示出人意料的色彩變化精采範例，請全班嘗試複製出相仿的效果，不過不要告訴他們形成的原因或是有利條件。所以這堂課會從反覆的實驗與失敗開始。

因此，我們在課堂上鼓吹持續比較──觀察──「在情境下思考」，讓學生理解發現與發明是創意的必要條件。

在這個實作練習中，我們把顏色、尺寸相同的兩個小矩形，放在兩張大面積但底色迥異的紙上。

很快地，第一回合的實驗結果出爐，將它們蒐集後分成效果較顯著與較不顯著兩類。
慢慢的，課堂上的學生會了解，顏色的改變是出於外在的影響，並嘗試將影響色與被影響色區別開來。

學生發現，某些顏色很難去改變它，某些顏色則比較容易受到影響。

我們嘗試找出這些容易發揮影響力的顏色，並將它們與容易受影響的顏色區隔開來。

第二回合進階的實驗結果理當會告訴我們，兩種改變顏色的影響力會兵分二路發揮效果：一是光線，一是色相（hue）。兩者會同時發生──儘管強弱程度有別。

兩張一模一樣的紙（自然顏色相同）要看起來不一樣，甚至是非常不一樣的時候，我們必須在相同的條件下予以比較對照。事實上，顏色不同的是大面

積的底色，儘管它們的尺寸與形狀相同。

這類研習具有實驗室的特質，表示你沒有機會去妝點、詮釋、重現任何事物，或是表達什麼——包括你的自我。

因此，成功的研習就是一個論證。它們不能被誤讀或誤解，它們證明了對相關原理以及所操控的媒材之理解。（請參見〈圖例與評註〉4-1 與 4-3）

必須說明的是，在這些習作與後續的練習之中，是否能得到一種賞心悅目或是和諧的配色並不重要。

所有操作練習都必須精準與徹底的執行。為了避免破壞預期中的效果，應該避免在小面積的底色上使用小紙片。
像以下圖示這樣的配置，會掩蓋掉你想得到的結果並造成混淆：

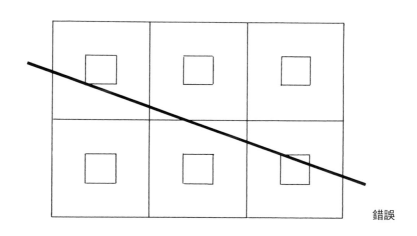

錯誤

兩兩獨立對照較能清楚展示預期中的效果。但是像對頁那樣如連環磁磚般的
呈現方式，會相互抵消它們的錯覺效果，因為：

 a) 同時間有來自太多方向的影響因素──從左從右，從上從下；
 b) 影響色與被影響色的區間分佈不恰當。

因此，這樣的呈現方式會錯失焦點與洞察。

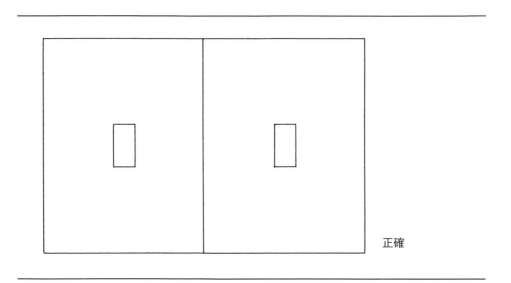

正確

5 較淺和（或）較深——光強度，明度

一個不能分辨高音與低音的人，大概不該創作音樂。

如果把同樣的道理套用到色彩上，我們會發現，幾乎沒有人懂得怎麼適當地使用顏色。只有極少數的人能夠分辨不同色相之間光強度的高低之別（通常稱為較高或較低的明度）。儘管我們每天看了很多的黑白圖片，這一點仍舊成立。

自從攝影術發明以來，特別是照片複製技術發達之後，我們——幾乎是每天——都可以看到來自全世界的照片，看到可見或不可見的世界，有形或無形的世界。

這些主要由「黑與白」組成的照片，
是在白色的背景印上唯一一種黑色。然而從視覺上看來，
這些相片是由黑、白兩極之間各種細微的漸層灰階所組成。這些灰階以各種不同的程度相互滲透著。

隨著圖像式資訊蜂擁而來——透過報紙、雜誌、書本——
我們現在被訓練得可以讀出深淺不一的灰色調。而隨著大眾對彩色攝影與彩色印刷越感興趣的同時，閱讀深淺不同色彩的訓練也同步在進行。

不過，仍舊只有少數人被對比色或不同的彩度（color intensities）混淆時，
能夠在短時間內分辨色彩的明暗。

畫家與設計師自認屬於那少數人，為了修正他們普遍存有的偏見，
我們讓學生做一個實驗。我們拿出好幾組成對的顏色，讓學生從中選擇並記錄每一組顏色中何者顏色較深。

我們先向學生說明，顏色較深者視覺效果較沉重，或者說含有較多黑色，較少白色。同時我們應該鼓勵學生避免在還有疑惑的情況驟下斷語。也藉此告

訴學生，不投票也有其正面意義。

儘管在基礎色彩學的課堂上總是有學畫的進階班學生，測驗的結果多年來呈現一致：六成的答案錯誤，四成的答案正確，
懸而未決的案例不計算在內。

這個經驗引導我們進行下一個任務：找出我們無法立即分辨其明暗的顏色。蒐集這些顏色，將它們成對貼在一起，觀察再觀察，直到它們的明暗關係能夠清楚地被辨認出來。

在無法做出判別的案例裡，殘像（after-image）效果或許可以幫上忙。把兩種顏色的色紙像這樣交疊：

雙眼直盯色紙交疊的角落 B，直到眼睛不適的那瞬間
迅速將上層色紙移開。如果現在 C 區塊的顏色看起來比 A 區塊淺，則代表
上層的紙顏色較深──反之亦然。
接著，顛倒色紙的順序重覆這項實驗。通常只有二分之一的對照實驗會揭露
它們真實的關係。

一般實驗的結果（六成為誤）讓人驚醒之餘亦具啟發性。
選錯顏色的學生需要給自己找個理由或心理補償；答錯的失望之情也會激勵
學生提出疑問。
這些疑問常常不是質疑自己的判斷，而是導向對老師的挑戰：他的答案是對
的嗎？

這個實驗的目的是要檢驗我們的眼睛是否訓練有素，
因此選出來的顏色組合並不容易分辨。這些兩兩一組的顏色光強度並不相
同，我們可以預期同學們最後提出的疑問是：每一組顏色的明度相同嗎？
答案是，不同。

另一個必然會出現的問題是：這些顏色組合的照片會揭露它們的真實關係，
給我們一個最終的物證嗎？
答案仍然是，不會。

不管是黑白或彩色照片，答案都是一樣的，
因為眼睛視網膜的感光度以及影像成像方式有別於照片的膠卷。

一般而言，相較於調節能力較佳的眼睛所見，黑白照片上的淺色顯得更淺，
深色顯得更深。眼睛對於所謂中段的灰階有較佳的分辨能力，
而這些灰階在照片裡往往不是消失不見，就是扁平化。

我們用恩索（Ensor）一八八八年的《面具遇見死神》（Masks Confronting
Death）的兩個複製版本為例。第一版本出現在恩索的展覽型錄上，第二版
本出現在一則關於該展覽的新聞報導上。

第一個版本尺寸較大，也是比較正式的複製品，用非常精細的網版印刷在銅

版紙上，理論上它會比第二個尺寸小，
網版較粗且印在廉價紙張上的版本更忠於原作。

然而，後者的整體色調不僅更準確，
甚至更清楚呈現畫中的一張面具，臉孔，或是頭，
這在另一個更昂貴且所謂色彩鮮明的再製版本中卻完全看不見──一張微小
但完整的臉孔，顏色比其他的臉更淺，孤懸於畫面左側的邊緣。

這告訴我們，照片的明度越高的時候，越有可能會遺漏掉什麼。

相較於照片，眼睛最大的優點在於
眼睛除了有適光性（photopic seeing）之外，還有適暗性（scotopic seeing）。
簡單地說，後者代表視網膜在低度光線中的調節能力。

眼睛在看彩色照片時會出現的偏差，更勝於黑白照片。
過度加重的藍色跟紅色會帶出過分誇張的亮度，
儘管這可能比較符合大眾的喜好，卻會導致細微的色調，以及使色彩間微妙
的對應關係消失。
白色很少看起來是白色，常常看起來偏綠。
這讓蒙德里安（Mondrian）畫作的彩色幻燈片令人無法忍受。

漸層研究──新的呈現方式

有了這樣經常無法確認、辨別色彩明暗的經驗之後，培養更敏銳的鑑別力似
乎便是理所當然，甚至是必要的工作了。
為此，我們藉由製造所謂的灰標（grey steps）、灰階（grey scales）與灰梯
（grey ladder）來研習色彩漸層。它們展示出白與黑之間、淺色與深色之
間，色階逐步的調高或降低。

為了做這樣的練習，我們先盡可能蒐集大量的灰色紙張，
最好避免商業用的灰色套組，它不僅往往選擇有限，更糟的是，它經常出現
不平均的色差。流行雜誌裡的黑白印刷是灰色紙張的豐富來源。

盡可能從各種層次的灰色中挑選出或大或小的色塊，我們首先會學到的是，照片顯色與測量明暗的方式跟眼睛不同。

它會讓深色變得更深，讓淺色變得更淺。也就是說，它的顯色不僅趨向兩個極端，它還會吃掉眼睛可見落在中間地帶的有趣灰階。

因此，我們從這樣的印刷品中看到的多是非常深跟非常淺的灰色，中間的灰色則被犧牲掉了。

依顏色的漸層排列這些色塊。色差變化越和緩、平均，這個實驗就越有價值，越具說服力。

出現在這些色塊間的線條或是留白，會干擾直接對照的效果，會讓區別中間色失去意義。

我們也不贊成使用水彩或是墨水一層層地加深顏色，雖然仍有人推薦這個做法，但是它容易造成誤解，如第 20 章所解釋。

為避免這樣的錯誤，避免機械性地重複我們在著色本中常見的圖解，我們希望運用更富創意、挑戰性，也更具啟發性的方式來呈現。

我們把手中所有的灰色色塊再度細分，依序排列黏貼，觀察漸層灰與非漸層灰之間產生何種新的交互作用，反之亦然。（請參見〈圖例與評註〉5-1）

彩度（color intensity）──鮮豔度（brightness）

在研習過〈較淺和（或）較深〉後，
並做完漸層練習後，我們應該可以對不同的光強度達成共識。

不過，在談到彩度（鮮豔度）的時候，
我們偶爾可以看到小組成員做出一致結論，
但像一個班級這樣的大團體，就很難取得共識。

就像「男人喜歡金髮女郎」，每個人都有他偏好的顏色跟他討厭的顏色，
這也適用於不同的配色。每個人有不同的品味似乎是一件好事。
我們在日常生活裡看待人的方式，就如同我們看待顏色的角度。
我們會改變，會修正，或是顛覆我們對顏色的認知，而這個認知可能會反反
覆覆。

因此，我們嘗試梳理清楚自己的喜好與惡感──
哪些顏色主導著我們的創作；另一方面，
有哪些顏色被排斥，被討厭，或是讓人沒有好感。強迫自己使用討厭的顏
色，最後往往會讓我們愛上它。

在這個彩度的練習中，我們必須區別出
單一色相的所有深淺色調。接著從中選出最典型的色相（最藍的藍色，最
綠的綠色等等），並依序排列於同一色相的群組當中。（請參見〈圖例與評
註〉5-3）

6 一種顏色看似兩種顏色
──看起來像相反的底色

我們已經在前面的習題中，一個步驟一個步驟很詳盡地描述了教學與學習方法，接下來的習題我們就簡要說明。

關於色彩互動學的第一個練習，我們讓
　　一種顏色看起來像兩種顏色，或者同理地，
　　三種顏色看起來像四種顏色。下一步則是讓
　　三種顏色看起來像兩種顏色，或者用前一個習題的說法，讓
　　一種顏色呈現兩種面貌，呼應相反的兩種底色，
　　或者，讓已經改變的顏色呼應兩個變化中的顏色。

展示幾組範例之後，用以下問題來引導學生創造類似的效果：
　　什麼顏色可以同時扮演
　　兩個相互作用的底色？

課堂上初步的實驗結果顯示，被選出來的顏色看起來與其中一個底色相似度較高，勝於另一個底色。

然而當有人試圖想找出同樣相近或同樣相異於兩個底色的顏色時，他會發現手邊即使有大量的色紙（甚至是集合全班的色紙），可能還是找不到合適的色調。

接下來，我們不用決定這個介於兩者間的顏色比較接近哪一個底色，我們應該考慮更換一個底色，或兩個底色都換掉──選出更接近此中間色，或是更迥異於中間色的顏色。（見右頁圖示。）

經過幾次重複的試驗之後，我們可以做出結論，位置上來說，處於兩底色正中間的顏色，是唯一適合的顏色。

這個習作的目的在找出中間色。

如果兩個底色同屬一個色相，那麼任務就相對簡單，
比方一個是淺綠底色，一個是深綠底色，
或者一個是淺紫色，一個是深紫色。

要找出兩個不同色相的中間色就是比較艱難的挑戰，
如果兩個底色是相對的顏色（互補色），這道題目就更有意思。（請參見
〈圖例與評註〉6-3 與 6-4）

7 兩種顏色看起來一樣──減色

單一顏色可以同時扮演多種角色，這已是眾所周知且被加以應用的原理。

比較不為人知的是我們從上一個練習學到的可能性：
一種顏色可以看起來像是相反的底色。

更讓人興奮的是下一個課題，也就是把前一個練習顛倒過來：
讓兩種顏色看起來一樣。

我們從第一個練習中得知，底色的差異越大，它們造成的影響力就越大。

我們已經看到色彩的差異源自兩種因素：
一是色相，二是明度。在大部分的情況下，兩種因素同時都會發揮作用。

認清這一點，我們就能夠利用反差的效果，把明度以及／或者色相
「推」向與其原貌截然不同的質地。
這樣的結果會增加相反的質地，
於是我們也可以藉由減去不想要的質地來達到相仿的效果。

我們可以先藉由觀察
白底上分屬三種紅色的三個小色塊感受這個新體驗
它們一開始看起來都像──紅色。

接著我們把三個紅色色塊分別放在另一種紅色的底色上，它們三者的色差
──色相不同，明度也不同──就會變得比較明顯。

第三，把三個紅色色塊放在三者之一的紅色底色上，只有兩個色塊會「顯
色」，消失的色塊被吸納──減色。用相近的顏色重複類似的實驗，我們會
看到任何底色都會因為它所乘載進而發揮影響的顏色，減去它自己的色相。

再輔以淺色系放在淺底色、深色系放在深底色的實驗，
我們可以看到底色的明度會跟其色相一樣減色。

由此我們可以接著推斷，任何顏色的色相與明暗關係的轉移
都可以被削減，如果它沒有在相同質地的底色上完全消滅不見的話。

這樣的練習提供我們廣泛的分析比較訓練，
而往往出乎意料的結果會引導學生更熱切地研習色彩。（請參見〈圖例與評
註〉7-4、7-5 及 7-7）

8 色彩如何偽裝？——視覺殘像，同時對比

為了進一步了解為什麼顏色會看起來
跟它們真正（實際）的樣子不同，現在我們要呈現大多數色彩錯覺的成因。

為此示範做好第二階段的準備，我們先用色紙剪出一紅一白兩個大小相同的
圓形（直徑約三英吋），
並且在它們的正中心畫上一個小黑點。（請參見〈圖例與評註〉8-1）

接著把它們水平排列，紅色圓在左、白色圓在右，貼在黑板或是一張長約
二十英吋、高約十英吋的黑色色紙或紙板上，在兩個圓形的中間以及左右側
留出大約等寬的黑底。

現在，眼睛持續盯著（至少半分鐘）紅圓圈中心的黑點看，我們很快發現眼
睛很難專注在一個點上。一陣子之後，
眼前浮現彎月形狀，沿著圓圈的邊緣遊走。儘管如此，眼睛仍需持續聚焦在
紅色圓圈的中心，以確保得到預期中的效果。
接著迅速將焦點轉向白色圓圈的中心。

在課堂上，我們常常可以聽到學生發出驚訝或讚嘆的聲音。這是因為一般人
的眼睛都會突然看到綠色或是藍綠色，而不是白色。這個綠色是紅色或紅橘
色的互補色。
（此案例中）這種看到綠色而非白色的現象，稱為視覺殘像（after-image）
或同時對比（simultaneous contrast）。

一個合理的解釋：

有一理論主張，人類視網膜的末梢神經（幹狀細胞與錐狀細胞）會接收到三原色（紅、黃或藍），即構成所有顏色的基礎。

長時間盯著紅色看會讓感應紅色的部位產生疲勞，所以在突然將視線轉向白色（同樣是由紅、黃、藍混色而成）的時候，
眼睛看到的是黃色與藍色的混合色，也就是綠色——
紅色的互補色。

視覺殘像或稱同時對比是一種心理結合生理反應的現象，它證實沒有一雙正常的眼睛甚至是訓練精良的雙眼，能夠躲過色彩的詭計。
宣稱能夠看穿色彩不受它們的虛幻變化影響的人，欺騙的不是別人，而是他們自己。

9 紙上的混色——透明的錯覺

用色紙工作的時候，我們很顯然不可能像使用乾、溼性顏料那樣，
在調色盤或一個容器裡進行物理上的混色。

雖然一開始會覺得綁手綁腳，然而這個挑戰的真意在於利用想像力學習混色，也就是說，要閉上我們的雙眼。

混合藍色與黃色會產生綠色是眾所皆知的事，那麼我們就從這裡開始，挑出一張藍色、一張黃色的色紙
將它們並置。現在想像一下這兩個顏色混合之後會出現什麼樣的綠色，
然後選出一張接近這個想像的混色的色紙。

為了釐清我們「深思熟慮」想出來的這個混色是否合理——可信——有說服力，把三個顏色（兩個「母色」與一個「子色」）的矩形色紙如下排列：

藍色矩形橫放（1），綠色矩形紙直放（2），
讓綠色的上半部與藍色矩形交疊。再把黃色矩形疊在綠色色紙上（3），讓它上方的邊緣與藍矩形的下緣相鄰。

在這樣的配置中，綠色夾在另外兩色「之間」，因此代表它們的混合色。

等全班同學找出幾種可信的混合色之後，將它們蒐集起來進行陳列（比較務實的作法是放在地板上），再從中選出最具說服力的組合。往往會有些組合比其他組合成功。請同學們分別描述它們的優缺點，並建議可能的修正與改進方法。

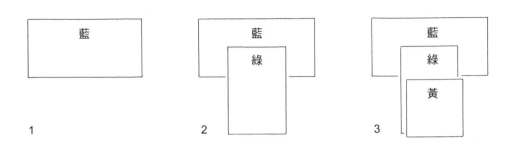

これ樣的陳列方式會提醒學生，事實上有很多種不同的藍色跟很多種不同的黃色，然後進一步達成結論：它們會組合出無數種的混合色。很顯然地，任兩種顏色都能夠創造出非常多的混合色。

除了混合色的錯覺之外，同學們也將發現色彩的另一種偽裝術——
在利用色紙混色的過程中，一種顏色似乎穿透了另一種顏色。於是這個「混色」後的色紙失去了它的蔽光性，而變得透明或是半透明。

為了讓眼睛看穿這種混色以及透明感的雙重錯覺，必須將這些色紙交疊並置。

在第 26 頁的圖示中，陰影的部分也就是色紙相互交疊處，因此也是合乎邏輯的混色處。

在做完簡單的混色後，比方藍色跟黃色混出綠色，紅色跟藍色混出紫色，黑色跟白色混出灰色，再用較罕見的組合進一步考驗同學們，比方粉紅色跟黃褐色。

為了強化這樣的體驗，試著把兩色交疊處的面積擴大，直到大於兩色分別露出的區域。（請參見〈圖例與評註〉9-1）

如果我們把兩個母色稱為 A 跟 B，它們的混合色稱為 C，
那麼我們的第一個任務就是找出 C，即 A 與 B 的混合色。
另一個任務則是從 A 色與 C 色回溯出 B 色；
第三個任務則是從 B 色與 C 色回溯出 A 色。

這個練習請大家倒過來找答案，也就是
從混合色與一個母色，來猜測另一個母色。

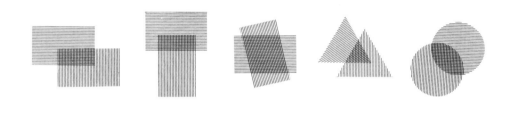

10 真實的混合——加法與減法混色

這堂色彩課（照慣例）避免使用著色劑（即乾性與濕性顏料）的理由已經在前面說明過，儘管如此，利用紙張所做的色彩練習，仍應盡可能呼應實際使用顏料的情況。

因此，做完混色是一種錯覺的初步練習之後，現在我們要分析真實的混色。物理性的混色有兩種方式：
　　a) 投射光的直接混合，
　　b) 反射光的間接混合。

a)　　色光（color light）或稱直接色（direct color），最為人熟悉的應該是它在劇場和廣告領域的運用。

　　　科學地分析其物理質地（波長等）並不是色彩工作者的任務，那是物理學家關注的議題。

　　　物理學家混色時，會將色光投射在螢幕上，一個色光疊上（或者部分交疊於）另一個色光。

　　　當色光重疊處出現混色時，我們可以很明顯地看出，每一個混合色都比它們原來的母色光看起來更明亮。

　　　透過三稜鏡片，物理學家輕易地證實了彩虹的色譜是白色日光分散所造成的。

　　　同時也藉此證實，所有色光的總和將形成白光。

　　　這就是所謂的加法混色（additive mixture）。

b)　　當顏料在調色盤或是容器中混合時，我們的雙眼感知到的是它們的反射光。

　　　這樣的混色方式絕對不會得到所有顏色混合後變成白色的結果。

　　　相反的，混合越多顏色的時候，這個混合色會越來越趨近深灰色，往黑色那一端移動，這就是我們所稱的減法混色（subtractive mixture）。

　　　同時，利用反射光線的著色劑在旋轉盤上進行視覺混色的心理學家，並無法混合出比淺色的母色更明亮的混合色。

視覺混色通常會比物理混色遺失較少的光線，心理學家混合了他的所有顏色之後，一般會得到一種中灰色，而不是畫家混合出的深灰色。

結論：只有直接色的混合色明度會增加，如（a）案例；而反射光色彩的混合色則會減低明度，如案例（b）。

雖然直接色或是色光並非色彩工作者平常所使用的媒介，這種效果的範例仍值得一提。在研究透明錯覺的時候，應適度做加法混色與減法混色的練習，以為接下去的研習做好準備。

為了保持單純同時避免惱人的副作用，最好用白色（或黑色）這類比較單一的顏色來混色，然後再以相反順序進行第一個練習。（請參見〈圖例與評註〉10-1）

配置範例：

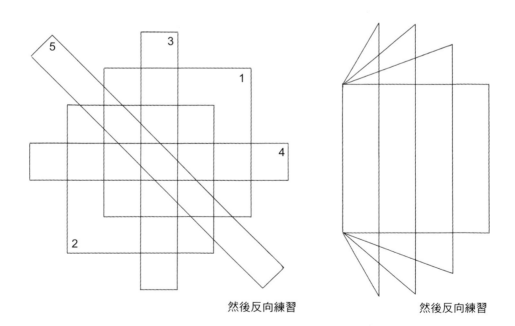

然後反向練習　　　　　　　　　然後反向練習

11 透明感與空間錯覺
色彩的邊界與造型術

用色紙做完混色練習後，會引導出三個重要發現。

第一，在正常狀況下，減法混色所得到的顏色不會像淺色的母色那麼淺，也不會像深色的母色那麼深。
此外，這個混合色的彩度也不會高於或是低於兩個母色的彩度。

第二，混色的結果會受到母色的含量比例影響。
舉例來說，不同分量的藍色跟黃色，會決定混合後的綠色的樣子。這表示其中一個母色可能佔有主導地位。

第三，在做透明練習的時候，其中一個顏色看起來浮在另一個顏色之上，或是藏在其下，此處我們會發現色彩的第三個偽裝術——空間錯覺（space-illusion）。

這引導我們進入下一道習題：
利用一組母色創造各種不同的錯覺混色。如果仍然用藍色跟黃色做母色，自然會混合出部分以黃色為主導，部分以藍色為主導的各種綠色。當混色經驗越來越豐富之後，
就很容易可以看出當混合色比較接近其中一個母色時（假設是黃色），它必然與另一個母色（此例中的藍色）距離較遠。

練習完從各種母色組合中找出多種混合色之後，我們接著嘗試找出最重要也最困難的混合色——中間色（middle mixture）。從位置上來看，這個中間色必須落在絕對精準的位置，因此必須有其他的測量方式輔助。

這個中間色的前提是必須與兩個母色等距，
那麼就表示任一母色都不能獨佔優勢。

以下圖示可能會有幫助：

在每個圖示的三個條狀中，黑色條狀代表
介於兩者間的顏色，是我們要找出來的混合色；也就是說，它必須跟兩旁的
白色條狀保持「等距」。
白色條狀代表混合色的可能的母色。
上方的白色條狀代表較淺（較明亮）的顏色，下方的白色條狀代表較深（較
暗沉）的顏色。

IA 中的混合色比較接近上方條狀，因此顏色過淺；
IIA 情況相反，中間色比較接近
下方條狀，表示顏色過深。為了修正 IA 的情況，我們必須找出一個位置較
低（較深）的中間色；為修正 IIA，則必須找出一個位置較高（較淺）的中
間色。

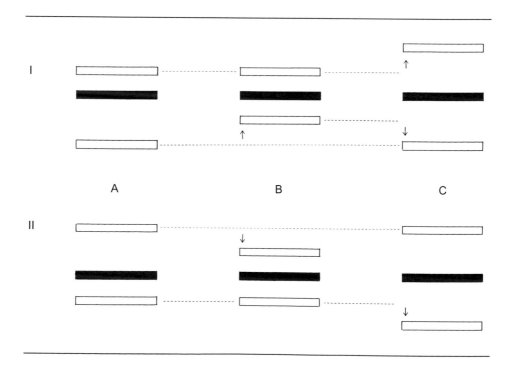

遺憾的是，色調過低或過高經常是難以避免的。

在這樣的狀況下，我們應該嘗試調整外側（上方與下方）的顏色——而不是中間色——來練習另一種找出正確定位的方法。

因此，我們把 IB 下方的條狀從虛線處往上移，
也就是選出一個比較淺的顏色；而 IIB 相反地把上方的條狀往下移。
C 也有類似的調整，不過與 B 的方向相反。對照 B 組與 C 組我們發現，正確的配置可能須向中間色更靠近或是更疏遠。

這樣反反覆覆尋找中間色——
更精確地說，找到等距的位置——的練習，透過持續對照比較，提供了一個透澈的視覺訓練：
在情境中思考。

除了在黑板上說明上述的圖示之外，
在空間中用身體模擬可能會更清楚。
在討論第一個實驗練習時，把圖示陳列在地板上，
讓學生站在四周，雙手水平舉起，一手高過另一手，當作是兩個外邊的顏色。
接著伸出第三隻手放在兩手之間，代表各種可能的顏色與位置，手的移動就代表中間色的上下移動，或者外側的兩隻手可以往上
及／或往下移動，單手或雙手同時進行。

對混合色培養出更敏銳的感知力後，就會發現
距離的遠跟近以及色彩之間的等距關係，
可以從混合色與其母色間的邊界來做判斷。

做完對照與辨別色彩邊界的練習之後，我們會學到一個重要的新方式來理解色彩的造型術（plastic action），
也就是色彩的空間結構。
模糊的邊界揭露的接近性意味著連結關係，
銳利的邊界代表距離與隔離。

在這兩種詮釋中，不同顏色被放置在彼此的上方或下方，
或是彼此的前後。它們的位置看起來是<u>在這裡</u>、<u>在那裡</u>，
<u>在上面</u>、<u>在後面</u>，也就是<u>在空間中</u>。

對於產生中間混合色的母色來說，情況似乎又不太一樣。某些時候
它們看起來像是在二維的平面上相遇；其他時候
它們的位置——可以相互交替——看起來比混合色更高或更低。

於是當中間色出現的時候，所有的邊界變成一樣模糊，或者銳利。
因此這個中間色看似突出在前，變成獨立的顏色。
這跟我們在看任何對稱的配置時雷同，
這個中間色將失去其空間性，
除非它的形狀或是它周圍的形狀產生了其他的影響。（請參見〈圖例與評
註〉11-1 與 11-3）

我認為，正是這樣的練習或類似的體認引導塞尚（Cézanne）
發展出他獨特而創新的繪畫方式。他是首創
利用邊界或鮮明或模糊的色塊——相連或不相連的塊狀／有邊界或無邊界的
塊狀——進行造型組合的第一人。

為了避免讓塗抹平整的色塊看起來太單調或太突出，
在需要與相鄰色塊做出空間區隔的地方，他很謹慎地突顯邊界的存在。

12 視覺混色──殘像校正

13 貝哲德視覺假象

到目前為止，我們習作中主要關注的是視覺殘像，而現在我們要探討的是另一種非常不同的色錯覺，稱為「視覺混色」（optical mixture）。
兩種或是多種顏色不再互相改變，互相「拉扯」或「推離」成不同面貌（使得彼此的顏色看起來更相異或是更相似）。在這裡，兩種或是多種顏色在同時觀察之下，看起來彷彿融合成一種新的顏色。在這個過程中，兩個原始的顏色開始被抹除、消失不見，被替代色「視覺混色」所取代。

我們從印象派畫家身上知道，他們從來不直接使用（在此假設）綠色。
他們不會用從黃色與藍色顏料老老實實地調和出的綠色，而是分別在畫布上畫下黃色跟藍色的小點，經由我們的視覺作用將它們混色──成為一種印象。這類色彩的點狀必須維持細小，也就表示這個視覺效果跟尺寸與距離相關。

透過人們的視覺感知所形成的混色效果，不僅在上個世紀促成印象派畫家創新作畫方式，特別是點描派（Pointillist），同時更促成照相工藝印刷術的發明──三色與四色印刷，以及黑白照片的半色調網版法（halftone process）。在第一個例子中，三或四種色板被切分成細小的印點（printing dots），混合成無數的深淺色彩。而第二個例子，一塊黑色印版經過帶有細碎網點的網版切分後，再與白紙混合成無數的白─灰─黑色調。

有一種特別的視覺混色──貝哲德視覺假象（Bezold Effect）──以它的發現者威漢・馮・貝哲德（Wilhelm von Bezold，1837 ～ 1907）命名。貝哲德在設計地毯的過程中，希望找出一種只要增加或是改變一種顏色就能改變整體配色的方法時，發現了這樣的效果。
很顯然地，到目前為止仍沒有人很清楚地說明人的視覺感官如何參與了這樣的過程。（請參見〈圖例與評註〉13-1、13-2 及 13-3）

14 色彩間距與轉換

〈早安〉（Good Morning to You）這首歌曲由四種音調組成。它可以用女高音、男低音或者任何介於兩者中間的聲音演唱，或是變化成各式的音階與調子，也可以用無數種樂器來演奏。

表演的方式可能千奇百怪，然而旋律的個性不會改變，聽眾也能馬上辨認出來。

為什麼？因為這四個音調的間距（interval，或稱音程），也就是它們的聲學組合（再度可以用位置關係來作比擬）
仍然維持不變。

儘管這不是常見的做法，我們也可以用間距來談色彩。
就像音樂中的音調，色彩與色相是由波長決定其外貌。

任何顏色（深色或淺色調）都有兩種決定性的特徵：
彩度（鮮豔度）以及光強度（明度）。
因此，顏色的間距也包含這兩層意義，這種二元性。

如前所述，經過適度的訓練，我們或許可以輕易地辨別明度的差異，亦即兩個顏色當中何者顏色較淺何者較深。然而眾人卻很難對彩度達成共識，
比方，在好幾個紅色當中哪一個是最紅的紅色？
為此，這裡的間隔轉換練習主要關切的是光強度的議題。

準備進行色彩轉換的基礎練習，將四個尺寸一致、顏色不等的小方塊拼成一個大方塊。
在這四個小方塊中，顏色較淺的會從顏色較重較深的小方形跳脫出來。因此，這些小方塊會因為彼此的相似或相異而相互連結或排斥，
形成垂直的、水平的或是對角線的配對，或是三個小方塊聯合組成一個直角，包圍第四個小方塊或將它向外推。（見右頁圖示）

這個習題就是要將小方塊間的關係轉移到另一組或更多組尺寸相等的大方塊組中，並調高或調低其明度。當然，
如果第一組方塊中包括了最深的顏色，明度就無法再調得更低。
同樣的，我們也無法對最淺的白色調高任何明度。

我們幾乎不可能維持一開始選出的四個小方塊間的關係。
與原始組合相較，往往不太可能找到四個明度同等調高或調低的顏色。這樣一來，應該改變原始的組合，讓轉換更成功。

在成功的演練之下，兩個組合應該在相同的配置中呈現相同的關係，就像星座一般。接著，就如同在研習
各種混合色時，兩個大方塊組裡的小方塊間的邊界
應該看起來十分相似。

再次強調，這個練習的目的不在呈現一個賞心悅目或是和諧的畫面，
而是找出一個特定關係——
平行間隔——的組合。

我們怎麼證明這樣的相似性，這樣的平行關係？
就像我們一開始從漸層練習所學到的，一種
笨拙的「心理工程」（psychological engineering）造成漸層色階的斷裂，也

就是被黑線所阻隔。同樣的，在轉移練習中，

我們很難比較原始組合中四小方塊的邊界，以及第二個獨立組合中明度提高或是降低的邊界。

能夠簡單而正確地比較兩個組合的唯一方式，是把一個組合套疊在另一個組合上。

為了這個目的，我們從第一組大方塊的中央
剪下一小塊矩形，然後與從第二組大方塊同樣位置、形狀剪下的小矩形互換。（見下方圖示）

套疊後的矩形的明度是否提升或降低，會立即與另一個組合的變化相呼應。
接下來應該進一步比較每一個小矩形以及它背後的大組合。
這個練習的範例同時也告訴我們，邊界是一個很重要的對照工具。

往往我們可以看到，明度較低的顏色組合變得
較明亮，或者顛倒過來。我們也可以試試打破慣性，
嘗試將明度低的顏色組合調得更低，或者把明度高的組合調得更高。（請參見〈圖例與評註〉14-1、14-2 及 14-3）

微幅調高或調低明度時，會出現一種特殊的
透明效果，稱為迷濛色（film color），我們將在第 17 章中詳述。

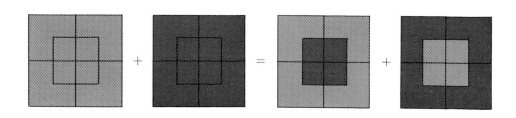

15 再看中間混合色——交錯顏色

透明錯覺的習作告訴我們，要找出中間色有多困難。

一個真正的中間色，其明度與色相都必須與它的兩個母色等距。

遺憾的是，未受過訓練的眼睛要辨識出這樣的等距十分困難。
我們在前面已經看到，母色與混合色之間的彩色邊界是個有效的測量工具。

交錯顏色這個新習題的目的，
在於呈現並創造某一種顏色組合，讓未經訓練的雙眼不僅能夠辨識混合色中
的組成份子，並能估量出它們各自在混合色中所佔的含量。

以此方向為目標，我們首先體驗如下：
找到相同一個紅色但深淺有別的三張同尺寸的色紙，
即比較淺的，比較深的，還有總是難以捉摸在這兩個紅色的中間色。
如果手邊沒有紅色色紙，可以用任何顏色替代，重點是要有淺色、中間色，
以及較深的色調。（見下頁圖示）

將它們相鄰而置，
較淺的紅放在最左邊，它的右側邊緣用中間色覆蓋；
接著再把最深的紅色蓋在中間色上，只讓它露出邊緣（約 1/4 英吋寬）。

接著，非常緩慢地，把顏色最深的色紙向右移開，
慢慢地讓中間紅的色紙露出的部分越來越寬。

盯著這個中間紅看，觀察當它變得越寬的時候，看起來越像兩種顏色，而不
是單一一種顏色；它的右側邊緣的顏色看起來越來越淺，
同時間，左側邊緣看起來越來越深。

重複做這個動作，我們慢慢發現這個中間色

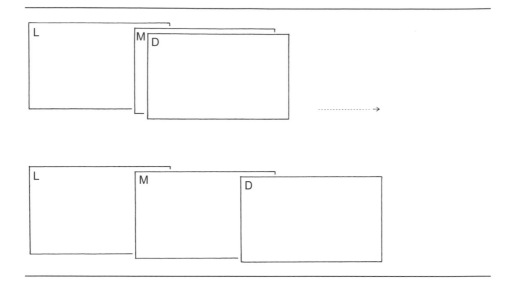

扮演著兩個母色的角色，以相反的位置呈現出來。

用其他顏色重溫這個實驗，我們會知道
在真正的中間色裡，母色會分別以相同的含量出現。

不過就大部分的例子而言，含量較多的母色會顯示它的主導地位。

這樣的練習很有意思也很具啟發性，特別是
擴及於不同顏色以及對比色的時候。

這些練習提醒我們，基礎視覺殘像（即同時對比）
是所有色彩偽裝術的成因。

在測量中間色的第一個步驟裡，邊界的連結與隔離讓我們產生空間錯覺；
這個直接辨識中間色成分的做法，則引導我們認識新的偽裝術——體積
（volume）的錯覺。

這種效果我們在多立克（Doric）柱身的凹槽中看過，稱為凹槽效應（fluting
effect）。

16 色彩並置──調和──量體

調和（Harmony）

色彩系統（color system）往往會引導出這樣的結論：
取自某個系統的某些色彩組合，會創造出調和的色彩。
他們說，這就是配色與色彩並置的主要以及終極目標。

追求和諧與調和也是音樂的重點之一，
那麼用樂音的組合來比擬色彩的組合似乎也就在所難免，同時也是適當的。
儘管用色彩組合來比較樂音組合極富挑戰性，我們必須認清的是，這樣的作
法有其益處，但也時常造成誤導。

這是因為這些媒介不同的基礎條件，會引發不同的作用。

樂音主要在時間中被安置、被指揮，從<u>過去</u>到<u>現在</u>到<u>後來</u>。

它們在一首曲子裡的排列方式被認為只能依循既定的時序來走。不妨這麼
說，垂直來看，我們會在長短不一但是嚴格限定的時間裡聽到一個音，或是
同時聽到好幾個音。
水平地來看，也許不在一條筆直的線上，不過樂音們一個接著一個照著既定
的順序以及唯一的方向──向前──走。
先前聽到的樂音會淡出，而更早以前的樂音也已消失，無影無蹤。
我們不會聽到倒轉的音樂。

色彩主要是在空間中作連結。因此，
其組合可以從任何方向以任何速度被閱讀。只要它們還存在，我們仍能夠不
斷地用各種方式回顧。

這樣的在或不在，消逝或不消逝，
告訴我們樂曲與色彩兩領域間的一個基本差異。

一個領域中感知的正確性，對應的
是另一個領域存有的持久性，呈現視覺與聽覺記憶兩者有趣的翻轉。

我們可以用聲學上的關係來定義樂音的並置，用波長來做精準的測量。

因此，後來發展出用視覺化的樂音來呈現樂曲的方式。

至少在某個程度上，色彩同樣也可以用光學的波長測量，
特別是當它以物理學家所謂的直接色（direct color）呈現時。

然而由乾、溼性顏料——我們的主要媒材——所生成的反射色（reflected
color），就比較難以定義。

用電子攝譜儀分析時，反射色顯示它涵括了所有可見的波長。
因此，所有的反射色——不只是白色——是由其他所有的顏色組成的。

從四色印刷的色版可以很清楚地看出這種色彩間的多邊關係。
儘管四個色版單一地去看只代表一種顏色，
但是它們卻能組合成完整的圖像。

色彩，特別在塗抹之後，不僅會出現無數的濃淡色調；同時，形狀與尺寸、
出現的頻率與位置等等，也會影響它的調性。其中，形狀與尺寸無法直接應
用於樂音。

這些特點說明了為什麼色彩構成無法很自然地轉化成圖表呈現，諸如音樂中
的樂譜，以及舞蹈中的舞譜。

關於樂音的組合與間距，比方第三、第五音級以及八度音階，
各有其精準的垂直距離。我們說「垂直」，大抵是因為
我們用高音與低音來形容樂音。
比方降半音或升半音的滑音（脫離常軌）仍維持相當精準。
色彩中可以與樂音的間距相比擬的專有名詞有：
互補色、分散的互補色（split complementaries color）、三分色、四分色，以

及八分色。

儘管這些定義了色彩系統中的距離與組合，

它們的偏差（比方不完整的三分色配色與不完整的四分色配色）則代表它們的含量是反覆多變的。

值得一提的是，儘管互補色代表的是基礎的顏色對比或顏色間隔，它們在位置上的分布是非常模糊的。

在原理上，互補色就是伴隨著殘像出現的顏色。

然而在不同的系統中，特定顏色的互補色看起來會有些差異。

同樣的，一個系統中的三分色跟四分色很難融入另外一個系統。

參照權威系統所創造的和諧配色，往往看起來賞心悅目又美麗，因此具說服力。

但是我們不應忽視的是，它們往往是最理論而非最實務的配色，因為通常來說，

所有諧和的分子會以同樣的量體（quantity）與形狀，以及相同的頻率（僅一次）出現，有時甚至有相似的光強度。

將這些外在條件統一或許可以讓它們結合成一體，

不過犧牲掉的可能是更重要的內在關聯性——也就是色彩本身。

實務應用時，這些調和配色可能會出現變化。

除了量體、形狀與出現的頻率之外，

還有更廣泛的原因將施展其影響力。

它們是：

　　已經改變和改變中的光源——以及，更糟的是，

　　多種同步光源；

　　光線與色彩的反射；

　　閱讀的方向與順序；

　　在不同的材質上呈現；

　　相關以及不相關的物件持續或改變其位置。

幾乎難以辨認。

用劇場的演出來比擬：
四個顏色的組合，單一來看就是「演員」（actors），
整體來看就是「演員陣容」（cast）。它們將以四種配置呈現──此即「演出」。

儘管它們的色相與明度維持不變，「角色」不變，
呈現它們的「舞台」景框也看似不變，
它們仍將創造出四種風格迥異的「場景」或「劇本」，
使得同樣一組顏色看起來像四套節目，由四種不同的演員陣容所演出。

而這些主要會透過量體的變化來達成，
造成主要角色、出現頻率以及配置的變化。

關鍵的問題是：哪一組顏色陣容已經做好準備，拋棄其原始身分？

一個相關的問題：哪一種表象的配置
（空間、時間與重量的量體）能夠有保護、偽裝效果，讓相同的色彩陣容不被認出？

這樣的量體研究教我們相信，跳脫調和的規則，在量體適當的前提下，任一顏色都能跟任何其他顏色「搭配」或是「合作」。
讓人感到慶幸的是，到目前為止還沒有為此目標所設下的全面性規範。（請參見〈圖例與評註〉16-2 及 16-3）

這裡我們或許可以指出幾位當代藝術家的新發現，
當某一個色彩的量增加──不僅指畫布面積的增加，視覺上的距離會縮短。
因此，它常常會創造出接近感──
指親密感──以及令人心生敬意。

17 迷濛色與空間色——兩種自然效果

通常我們想到的蘋果是紅色的，
這種紅跟櫻桃或是番茄的紅是不一樣的。
檸檬是黃色的，而橘子的顏色就如同它的名字。
磚塊從米黃色到黃色到橘色，從赭黃色到棕色到深紫色都有。
葉子則有無數深淺不同的綠色。
在以上所有的例子中，被命名的都是表面色（surface color）。

換一個非常不同的角度，遠方的山脈看起來一片泛藍，
無論山坡上是否有綠樹覆蓋，或是含有土石成分。
太陽在白天閃耀著白色光芒，卻在日落時閃耀一片紅光。
在晴朗的日子裡，在有草坪圍繞的房子室內，白色天花板或是塗上白漆的屋
簷會因為草地反射的緣故，呈現亮綠色。
以上所有案例呈現的，就是迷濛色（film color）。

它們看起來像是存在於眼睛與物件之間薄薄、透明或半透明的一層，與物件
本身的表面色無關。（請參見〈圖例與評註〉17-1）

再來看一種非常不一樣的色彩效果。比較咖啡杯裡的咖啡以及過濾式咖啡壺
濾心裡的咖啡，或是在玻璃咖啡壺裡的咖啡，
我們很容易就發現，儘管三個容器裡裝著一樣的咖啡，咖啡卻呈現三種不同
的棕色：
在濾心裡的顏色最淺，杯子裡的顏色較深，玻璃咖啡壺裡的顏色最深。

同樣的，湯匙裡的茶色看起來比杯子裡的茶色淺。
這裡我們面對的是空間色（volume color）——我們雙眼察覺出它存在於立
體的液體中。

藍色牆面的游泳池水之所以看似染過藍色顏料，是因為漫反射（diffused
reflection）所致。觀察水中的白色或藍色階梯，我們會發現越往下一階，池

水顯著變藍，這就是典型的空間色效應。

在第 20 章裡，我們會解釋這個藍色是以何種比例增加。

另一方面，牛奶不管是在大容器還是小容器裡，

看起來都差不多一樣的白。

墨水跟油漆也大同小異。

這告訴我們，只有透明的液體會出現空間色。

實際上，大部分的水彩顏料屬於空間色，彼此層層疊疊之後，

會加重顏色的深度、重量以及彩度。

保羅 · 克利（Paul Klee）的許多水彩畫證明了這一點。

在指印畫（fingerpaintings）中，我們可以看到的則是相反的效應——明度增加。

相對於水彩畫，諸如油漆、膠彩以及粉彩這些媒材會產生表面色。在大部分的情況下，這些顏料不會因為塗抹多層而發生變化。

會出現空間色效果的新媒材，是由康寧玻璃公司（Corning Glass Works）研發出來的感光玻璃。當曝光量增強到一定程度時，玻璃中半透明的乳白色會增加。

隨著光線穿透，白色會加深，不過在反射光下，看到的是更白的白。

用描圖紙可以創造出類似的效果。拿著好幾層描圖紙逆著光源看，紙面顏色會變深。

然而把同樣疊了幾層的描圖紙順著光源看，紙面則看起來更白。

迷濛色並不是因為生理或心理的變化所產生的，它是一種物理現象。

我們可以把迷濛色跟空間色都當作自然界的戲法。

18 自由研習——想像力的挑戰

前面的習題主要是設計讓全班同學一起解答。面對這些題目，班上成員只有一個共同努力的方向，表示他們每次就是針對一個問題比賽誰先找出答案——某一種色彩效應。

儘管大家提出的答案可能迥異，特別是他們呈現的方式，然而整個班級交出的功課大抵一致。

這些習作的目標在於培養觀察力與辨別力，
特別是學生之間經由不斷比較、討論的過程，成效更形顯著。也因此在這些練習之間，學生們幾乎沒有什麼自我表達的餘地。

所以在做完這些系統性的練習之後，是大家獨立作業的時候了，
鼓勵同學自由研習。同學可以玩自己喜歡的顏色，跳脫先前的練習，跳脫老師與其他同學的干擾。

由於這些系統性的習題佔用了課堂大部分的時間，做完就下課了，所以多數的自由研習必須是回家功課；不過幾乎從一開始的課堂上，自由研習已經伴隨著系統性的習題而存在。

評量自由研習的基準，是色彩的相關性。
也就是說，色彩組合中的色彩是為了自身而存在，
有其自主性，而不是只為造型或塑形目的而存在的附屬品。（見圖例 18-3 及 18-9）

口頭上要定義某件東西是不是「有顏色」，就跟要回答「什麼是音樂」或「什麼是音樂劇」一樣困難。

自由研習可能會出現無窮的可能性。要呈現這樣的案例可能有些棘手，那麼我們可以在一開始的時候就提出主題性的建議。

經驗告訴我們，對比性的概念更能突顯其「意義」以及讓人更精準地「理解。」

第一組主題：
快樂 — 憂傷　年輕 — 年邁　主要 — 次要

更有挑戰性一點：
明亮 — 晦暗　早 — 晚　　主動 — 被動

這些主題很容易就會引發無止盡的熱烈討論，因為每個人從這些字彙聯想出的顏色截然不同。

另外一個可以激發思考的題目，是限定一個顏色範圍來做自由研習，
意思是限定調色盤上的顏色，比方說，只用對比色或是相近的顏色，或是只選擇個人喜歡或不喜歡的顏色。

這些案例可能會產生一致或不一致的結果。

這類或是其他的限制往往決定於個人選擇。
屈從於他人的選擇，儘管不容易做到，卻更具啟發性。依循別人的喜好埋頭工作，屈從於別人的調色盤或設備，不只應被允許，而且應被鼓勵。

這麼做都是為了要鼓勵競爭，然後透過比較來進行評估，到最後就會出現判斷力。
可以在一堂課上嘗試這樣的大挑戰：由一名老師或學生選出三到四種顏色作為研究基礎。這樣的做法或是繼續使用不討喜的顏色，將教會我們：喜好與厭惡——對顏色或對人生——通常是源於偏見，以及缺乏經驗與洞察。

條紋——限制性的並置

在學生們一開始嘗試「自由研習」的時候，往往會出現由造型或形狀主導——經常是非常明顯的——壓過色彩的情況。

在大部分的案例中，這表示色彩的外型輪廓佔據主導地位。
它們在視覺上是最顯著的，總是第一眼會被注意到，於是色彩本身變成次要的關注點，或者只是形狀的附屬品。

只要紙面顏色跟顏料顏色兩者間關鍵性的差異沒有被清楚辨識出來，這樣的結果會持續發生：
紙上的顏色是由顯著的平面區塊組成，從一側邊緣到另一側邊緣，都很平均精準地顯色。
而這些本質上沒有中斷沒有終點的邊緣線先張揚的，依舊是它的形狀。

為了這個原因，我們建議一開始的時候先使用手撕紙，因為相較於裁切的紙，它們的邊線一般來說比較鬆散隨意。
有了更多的經驗之後，就可以選擇色彩邊界比較柔和或是比較銳利的材料：
色相或是明度對比更小或是更大；
基本的或是繁複的形狀；曲線的、筆直的、斷裂的，或是由小點組成的線條。

當我們限定只用線條——也就是
延展、細瘦、長度全部相同的矩形，只有寬度不同且彼此全長相鄰——來組合顏色的時候，
我們就能夠慢慢忽視它們相仿的形狀，並且幾乎當作它們是沒有形狀的。

至於條紋是要走水平或是垂直方向的問題，
後者似乎比較實際。相較於上下交疊的條紋，在向兩側排列的左右相鄰條紋圖案中，色彩互動學通常比較容易理解。
這會讓我們比較容易地去理解、連結、群組以及區隔色彩的線條。

第一個任務是去組合大量的彩色條紋——
只用四種顏色但同長不同寬的狹長狀，全部垂直且緊密相鄰——之後再選擇要用更多或是更少的顏色。

這裡的目的在找出一個順序，
讓四種顏色看起來相對上同樣重要；或者相反來說，同樣不重要。

換句話說，其中沒有任何顏色是主導色。
之所以說「相對上」，是考量到我們個人對於顏色的態度，
考量我們對於特定顏色有不同的喜好，以及對其他顏色的厭惡。

持續循環交替這四種顏色，就會出現無數種可能的組合與排列方式。
它們的變化越多，就會越讓人想努力想出新的花招，
不斷改變這似乎遠遠不止四種顏色的連結與分隔、交疊與交錯的方式。

我們或可將這種精心計算過的排列方式，視為一種團隊精神，是「共存共
榮」、「人人平等」、相互尊重的象徵。

我們也應該鼓勵學生用非常不一樣的顏色來練習，
讓光強度及彩度得以相互競爭或相互平衡。

這類用條紋進行的練習很容易讓人聯想起紡織品，
我們可以把它們理解與詮釋成有各種不同用途的羊毛織品或是棉布，有各種
色彩情調：從新到舊，從年輕到年邁，從現代到守舊──連結人們、時代跟
時期。

這裡的用意在於再次鼓勵學生認識造型的意義，用口語來描述這些色彩的氛
圍引發了他們什麼樣的聯想。

彩色線條的第二個習題希望達到不同的成果：
理解一種或多種顏色，以及大面積的主導性；
允許色彩調和以及／或是從屬關係。

這個時候可以更自由地選擇顏色，決定顏色的數量，以及它們的範圍與出現
次數。
不過仍要維持相同高度且垂直分隔，以避免形狀造成干擾。

第一個習作讓我們想起條紋的紡織品，
而這裡或許會讓人聯想起功能不同的牆面──結構功能、錯覺功能、裝飾功
能。

儘管這第二種用條紋進行的色彩練習，通常會引導我們使用色彩更多更亮的調色盤——
對第一個條件嚴格的習作的正面回應——
最後將再次證明，用較少的工具來做更多的變化收穫更多。

落葉研究——在美國的發現

說到秋天的樹葉，似乎世界上沒有任何其他地方像美國那樣豐富多彩。

葉子經過蒐集、壓平和乾燥後，最終塗上亮光漆
甚至是脫色，有時候也會染色或上顏料，就是一個很棒而豐富的色紙來源。

蒐集各種樣式各種濃淡色調的葉子——
大量蒐集就可以很容易在學生之間流通交換——在自由練習中，這些落葉不僅賞心悅目，也十分具有啟發性。

從研習過程中我們發現，這些葉子可以跟色紙互相搭配、相得益彰。
它們增添了無數的深淺色調，有色紙所沒有的調性與形狀。它們可以單獨或成組使用，
可以取其部位然後再合併，也可以重複使用以及翻面使用。永遠
要牢記的是，先想色彩再想形狀。彩色的葉子可以讓你愛怎麼玩就怎麼玩，盡情發揮想像力來排列組合。
因此，它們一直是最受喜愛的研習工具之一。

落葉研究理所當然最好在當季進行，也就是秋天。
在其他的時節裡，你可以用預先準備保存良好的葉片，不過
它們的顏色自然比較不那麼鮮活，稍顯黯淡。

因為落葉研究屬於自由研習的範疇（通常當作回家作業），
所以被安排在這一個段落，跟條紋習作是一樣的道理。（見圖例 25-2 及 25-6）

19 大師——色彩編排

到現在應該很清楚了，我們研習色彩這條路並不從過去開始——也不是依賴過去的作品或過去的理論。

由於我們主要是從色彩本身這個素材開始，
觀察它在我們的視覺感官如何發揮作用以及如何交互作用，
我們基本上操作的是一個屬於我們自己的研究。

因此，我們不向後看，而是先看看我們自己和周遭環境，以自我觀照取代回顧過去。

儘管我們自己的研究成果與作品與我們最貼近，
仍可以從前人的成就中得到鼓舞，並且只要有機會就心懷感激地向那些創作者表示敬意。

榮耀大師最有創意的方法，是力求他們的研究態度，而非成果；追求以藝術的眼光了解傳統——亦即去創造，而非復興。

因此在我們研習大師的作品（包括過去與現在的）時，應當超越單純的回顧以及口頭上的分析，
用重新演練他們選擇與呈現、看待和理解顏色的方式——
換句話說，也是他們賦予顏色的意義——來重新創造。

哼唱一個曲調，然後用樂器演奏，
甚至是同時指揮好幾個樂器，
會比單單只是聽到這個旋律給我們更全面的碰撞與洞見。
正常來說，我們從下廚的過程中學到的，比光讀食譜更多。

因此，我們把大師的畫作轉換成色紙，以辨識他們的色彩編排法。（見圖例19-1）

我們的目標不在做出精美的複製品，像博物館裡的模仿者一樣。

我們嘗試創作出一個對應於調性、色溫、
氛圍或是作品的聲音的普遍印象，而非細節。

這個練習的目的也不在找出，比方說，畫中是否使用了藏青色或鈷藍色，
也不是要指認出畫家的調色盤上到底有何內容。

這是另一種培養敏銳雙眼的學習方式，以辨別色彩間的關係。

將畫作轉換成色紙畫的成效會受到些許限制影響，而這個過程中，
我們描摹的自然是複製畫。

在三色或四色的網版上，所有的顏色都是由三或四種標準墨色混成的視覺混
合色。它們大部分是透光的，
不僅僅互相混色，混色的對象還有底下的白紙。
也就是說，這樣的複製品實際上已經是用截然不同的構成方法製造而成。

因此所產生出來的虛假而失真的平滑感，甚至是浮誇或是甜美質感，
還有所謂的高色調變得過於鮮豔的問題，
都可以用色紙很輕鬆愉快地予以平衡與修正。
這是出自色紙的不透明性、視覺重量，以及它們不同的色密度與量體所造成
的效果。

在多數情況下，用色紙描摹的畫作看起來像是畫出來的，而不像是印刷的。
以梵谷和蘇丁（Soutine）的畫為例，我們可以很容易看到驚人的執行效果，
而馬諦斯的所有作品看起來就像是平面色塊的並置，它們不透光，沒有特殊
紋理。

我們在這樣的練習中服膺過去的構成法則，為的是激發進一步比較不同的態
度、氣質、心境以及個性——讓我們持續自我檢視與自我評估。
這證明了創意的行動應優先於回顧過去的反應。

20 韋伯 - 費希納定律
——混合色的測量

為取得等階漸進的灰階，名著《色彩對比原理》（*The Laws of Contrasts of Colour*）的作者謝弗勒爾（M. E. Chevreul）給了以下指示（一八六八年英譯本第 5 頁第 11 段）：

> 將一塊厚紙板分成皆約 1/4 英吋寬的十等分條狀，均勻塗上一層淡色調的墨水。墨水乾了之後再塗上第二層，但是跳過第一條。第二層墨水乾了之後再塗上第三層，唯跳過第一條與第二條不塗。重複這樣的作法，讓原本色調單一的十道條紋從第一道到最後一道逐漸增加色彩深度。

這個作法聽起來很有說服力，如此的理所當然讓人不禁好奇，是不是有人懷疑過實驗的結果真是這樣美好——是否有人真的實際演練過，包括謝弗勒爾他自己。

當然這裡指的是空間色（見第 45 頁），不過
最重要的是，它也讓我們對混合色有新的洞察——在見證必然的意外發現之後。

這個意外就是，在採取一連串相同的步驟之後，上面所承諾的漸進式的「色彩深度增加」，
不如多數人的預期，並沒有發生。就算是混和顏料，等量、逐步地增加同一個顏色，也未能出現等階的漸層。

在這個案例中，當持續層層塗色到無法再超越。不再變化的色彩飽和度時，原來漸進增加的深度，將無可避免地進入減低的狀態並消失。

分析謝弗勒爾這種層層塗色的方法，
我們看到的不只是彩度的加法混色，還有明度的減法混色。

更精準地說，這裡呈現的是兩種方向的算術級數，而兩者都是單純的物理變化。

在第 56 頁的圖示中，一排等高等寬的梯階沿著一條直線節節升高，說明了這個物理事實。

如前所述以及在克利的水彩畫中，我們很清楚地看到增加的幅度會慢慢減低。因此，梯階升高的幅度越來越平緩。於是物理趨向的直線，在心理上變成曲線，最後則變成代表飽和色的水平線，彩度不再增加與減少。

這引出了一個問題：如何才能創造出混合色等階變化的視覺效果？

韋伯（Wilhelm Eduard Weber，1804~91）與費希納（Gustavo Teodoro Fechner，1801~87）找到了答案。這個公式就是所謂的「韋伯 - 費希納定律」（Weber-Fechner Law）——算術級數的視覺感知，對應的是幾何級數的物理變化。

以下一頁的圖示來說明，這表示：
如果前面兩個梯階測得一個跟兩個單位的升高，那麼
第三個梯階不只是增加一個單位（這是算術比例裡的 3），而是兩倍之多（也就是幾何比例中的 4）。這個連續梯階將測量出 8、16、32、64 個單位。
這樣的遞增呈現向上的曲線，最後變成垂直的直線，再度代表飽和色的出現。

然而，看到這樣幾何級數的增加，在我們心裡將轉換成一條直線。我們以為並「感覺」我們看到了等高的梯階。

要證明物理事實跟心理效果之間存在著這般驚人的差異，
以及更重要的，如何透過個人體驗相信這個原理，我們建議進行以下的實驗：

在一張白紙上，用很淡的顏色層層清透地塗抹交疊；首先，如謝弗勒爾所建

在此過程中，色紙必須互相鑲嵌而入，而不是上下堆疊。因此色紙不會出現厚度，更重要的是可以排除十分惱人的陰影──在色紙厚度相同的前提下。

為了精準組合，避免顯現接合處，即將相互鑲嵌的紙張必須同時一刀裁下。

刀片越細（最好是最細的刮鬍刀片），紙張越薄，切割版越堅硬（玻璃尤佳），組合起來會越漂亮，接合處也越不明顯。不要讓殘膠滲出而彰顯了接合處也很重要。

在這個習作中，要找出適合的色紙需要耐心，製作時也需要技巧與保持整潔。

24 色彩理論──色彩系統

本來我們的色彩課是從介紹
各種色彩系統以及各式色彩理論開始。

隨著我們發現色彩是藝術中相對性最高的媒材，以及
它最令人興奮之處與最有趣的事情超越了規則與正典的範疇，
這時候需要的就是更敏銳的辨別能力。

當培養出用更富創意的方式使用色彩之後，原本可靠與按部就班的老方法，
也就不再那麼吸引人。

培養觀察色彩的敏銳雙眼，變成我們的第一要務。

因此，我們選擇在課程的最後介紹色彩系統，
而非課程的開始。

我們學到，當眼睛與心智──經過有效的練習之後──做好較佳的準備並且
包容度較高時，我們更能認同與欣賞色彩系統中往往美麗的排序。
提供各種色彩理論的廣泛知識，並不是前述實務操作課的企圖。
我們只簡單介紹幾種最重要的系統，也就是
可見光譜的色彩有系統的群組，以二維或三維空間的方式呈現。
然而，我們也鼓勵同學私下進一步研讀相關理論。

在呈現組織化的色彩關係系統時，
我們通常會從比較少見的等邊三角形看起，它們一一被切分成九個等邊三角
形，如第 66 頁所示。（請參見〈圖例與評註〉24-1）

接著我們會看叔本華在色環中針對光量的關係與平衡所做的實驗，如第 43
頁的說明。

明亮　　　　　　　莊嚴

強大

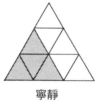
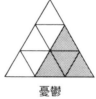

寧靜　　　　　　　憂鬱

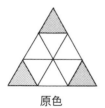
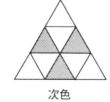
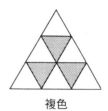

原色　　　　　　　次色　　　　　　　複色

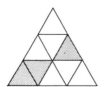
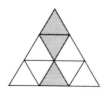
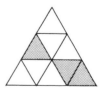

互補色與它由原色主導的混合色

當代的色彩系統中，我們會簡單介紹與分析曼賽爾色彩樹（Munsell Color Tree）的排序、奧斯華德色彩系統（Ostwald Color System），以及衍生自後者的比練色彩系統（Faber Birren Color System）。

除了這些系統的測量方法的差異之外，
我們也指出它們在產業上的實用價值。

我們也呈現這些系統的限制，
特別是在繪畫的應用上。
只有曼賽爾系統呈現出與面積延展相關的色彩量體計算，但未納入循環頻率誘發的效果。

色彩調和往往是各式色彩系統的首要關注焦點與目標，然而我們強調，它不是唯一令人嚮往的色彩關係。
如同音樂中的樂音，色彩也一樣——不和諧以及與其相對的和諧效果皆具魅力。
在簡單介紹這些已確立的色彩系統之後，
我們會介紹一個比較近期且最重要的發展——
可自動進行色彩分析的光譜儀（spectrophotometer）。

進一步研究色彩系統的細節沒有太多益處，倒是值得來辨識一下物理學家、心理學家與色彩工作者依其興趣所衍生出的三種面對色彩的方法。
這裡僅指出其中的一項差異：儘管色彩工作者（畫家、設計師）所用的三原色如我們所知是黃、紅、藍，
物理學家另有三原色（不包括黃色），
而心理學家眼中有四原色（第四種是綠色），再加上白與黑兩個中性色。

這是真實的事實。

它代表有些東西會維持原本的樣子，有些事情大概不會改變。

不過當我們把不透明色看成透明，或是把不透明看成半透明，
就表示我們眼中接收到的光學訊息在我們心裡轉化成不一樣的東西。另外，
我們會把三種顏色看成四種或兩種顏色，或是把四種顏色看成三種顏色；會
把單一、均勻的顏色看成交錯的顏色以及出現凹槽效應；或是在一道輪廓清
晰的邊界上看到疊影或是振動效果或是消失不見，這些都是同樣的情況。

這些視覺效果我們稱為現實的事實。

這種事實跟我們常說的「實際上發生了什麼事情」類似，也就是最後發生什
麼事，什麼東西延續了下來，什麼變動了，什麼發展了。

「現實的尺寸」（actual size）常常意指某種固定，某種維持
恆久、靜止不動的東西。「真實的尺寸」（factual size）其實比較接近
真相，因為「現實的」（actual）與「動作」（action）有關，它不是
固定的，是隨著時間變化的。

「動作」（action）是動詞「表演」（to act）的名詞。視覺上的表演，是透
過放棄原始身分達成變身。表演中的我們會改變外貌
與行為，我們的舉動就像另外一個人。

再進一步說明，也因此，只飾演自己的演員
永遠保持不變。他們可能看起來很有趣，但是他們並沒有表演。
用我們的術語來說，他們維持著真實的模樣。然而當一個演員能夠看起來像
亨利八世，讓我們得以忽略或是忘記他真實的身分；
然後當他可以被期望演出亨利九世或亨利十世，那麼他就是個真正的演員，
能夠放下自己的身分，演出別人的外貌與個性。

色彩以類似的方式演出。因為殘像（同時對比）效應，
色彩之間會來回相互影響，改變彼此。在我們的視覺感之中，它們持續不斷

地互動著。

明度（Value）
這個字彙在沒有特別定義的情況下，會出現無數種不同的聯想。當它獨立存在的時候，並沒有設定是哪個層面在哪個方向或領域的評量。

在色彩中，它是與曼賽爾色彩系統相關的獨特測量法。曼賽爾把 value 定義成色彩的明度，但在其他的色彩系統中，這個字並沒有顯著的意義。法文字 valeur 有更寬廣的意義。遺憾的是，隨意使用「明度」這個字，尤指相同的光亮度時——還有坊間出版品裡重複出現的錯誤案例——已經破壞了它作為一種測量值的意義。
因此我們用「光強度」（light intensity）這個無須解釋的名詞來取代。（見第 5 章第 12 頁，以及第 23 章第 62 頁）

變形（Variants）與多樣性（Variety）
最近在設計界很喜歡用「多樣性」這個字，
但因為過度濫用的結果，讓這個字失去本意；
它已經變成在推薦品質可議的設計時，一種裝腔作勢的用語。「多樣性」被用來辯護倉促的改變，當作粗劣的變更的藉口，
或者用於捍衛任何意外地或無意義的奇想。它甚至變成
避免被拒絕、強加讚譽的一種武器。因此，「為保持多樣性」這樣的理由，
仍然是一種警示訊號。

我們傾向用另一個風評較佳的相關詞彙——設計術語「變形」，取代這樣負面的評價。多樣性通常
指的是細節的變化，變形則屬於在現有設計圖中較完整或某部分的重新設計。雖然變形可能會讓人聯想起
模仿式的抄襲，然而它通常是在經過透澈的研究後所得到的成果。因為反覆做了較周延的比較，它設定的目標往往是在呈現全新面貌。就整體而言，變形本身展示的不僅是誠懇的態度，更是對於「形式（form）沒有最終答案」的健康信仰；因此形式必須不斷地展現，引人持續地審視思考——包括視覺上與口語上的。

26 代替參考書目──我的首要的合作夥伴

本書呈現的是探索（search）的成果，而不是學術上所稱的研究（research）成果。

它不是從書本取材編輯而來，那麼結尾自然不會有書單──不管是讀過或是沒讀過的書。

在本書的最後要感謝的是我的學生，他們是研習樣本的作者，因此我把他們視為我間接但首要的合作夥伴。

除了將本書獻給學生之外，我必須說，
我的色彩課學生比起談論色彩的書籍教會我更多。

這一堂色彩課（在美國發展出來的）的許多學生不只針對現有問題找出自己的答案，他們更發現新的問題、新的答案與新的呈現方式，並將它視覺化。
儘管這些新案例因為很少公開，所以到目前為止還不為人所知，
然而在藝術教育界和通識教育界呼籲加強鍛鍊眼睛與心智的新一波風潮下，
他們的貢獻值得詳加出版。

這些貢獻來自兩個方面，大多數來自才智一般的學生，
還有少部分來自特別聰穎的學生。
特別是占多數的這些學生教會我如何向前邁進，如何
打開雙眼與心眼；甚至更重要的，他們教會我什麼不該做。

我們應該在本書列出在初版中列名的所有研習樣本的作者，遺憾的是，姓名有諸多缺漏，
或者有些不確定，有些則不可考了。本書的首刷版有依字母順序列出已知作者的姓名，並隨後列出存有其研習成果的文件夾號碼。

圖例與評註

一種顏色多種面貌──色彩的相對性
Chapter 4

4-1

一種顏色有多種面貌；一種顏色，可以讓它看起來像兩種顏色。在習作 4-1 的原始設計中，當橫條狀的深藍與黃色紙片移開後，我們發現垂直的黃褐色紙片的上下兩端是同一個顏色。

乍看之下我們很難相信，上下兩端露出的小方塊竟然同屬一張紙片，因此顏色相同。

沒有一對正常的眼睛可以看出兩個方塊的顏色是──同樣的。

註：在本書初版中，圖例的號碼與研習成果的文件夾號碼一致。

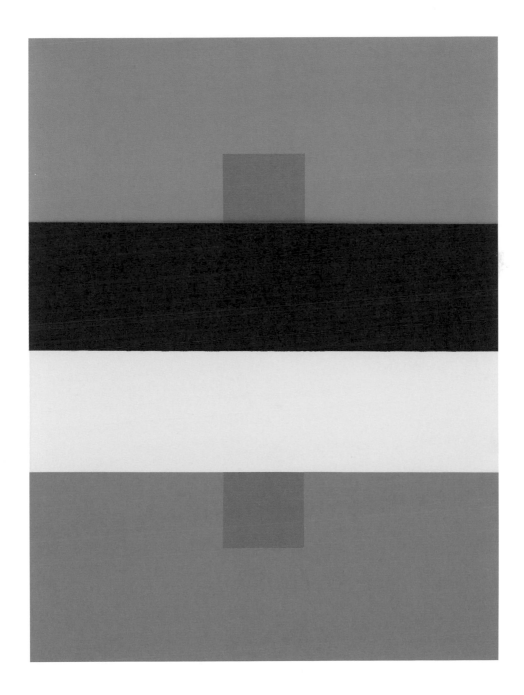

4-3

為什麼綠色要用方格狀呈現？
或者，有什麼視覺感知上的理由嗎？

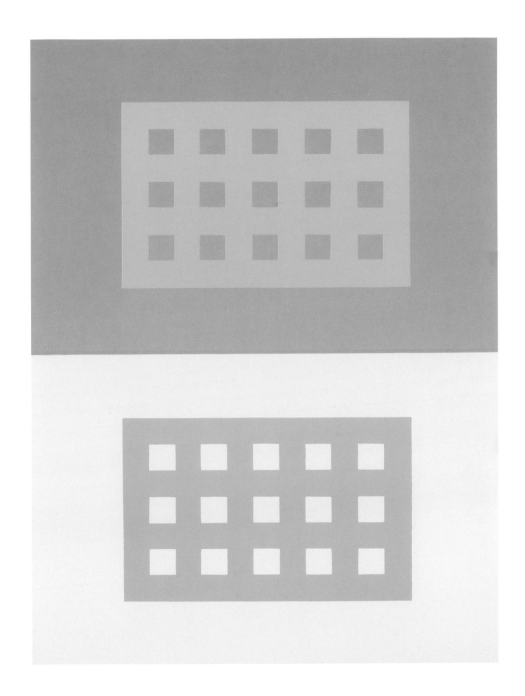

4-4

被包圍的兩個紫色小色塊
事實上是相同的顏色。
不過上面那塊看起來
跟底部外圍較淺的紫色是一樣的。

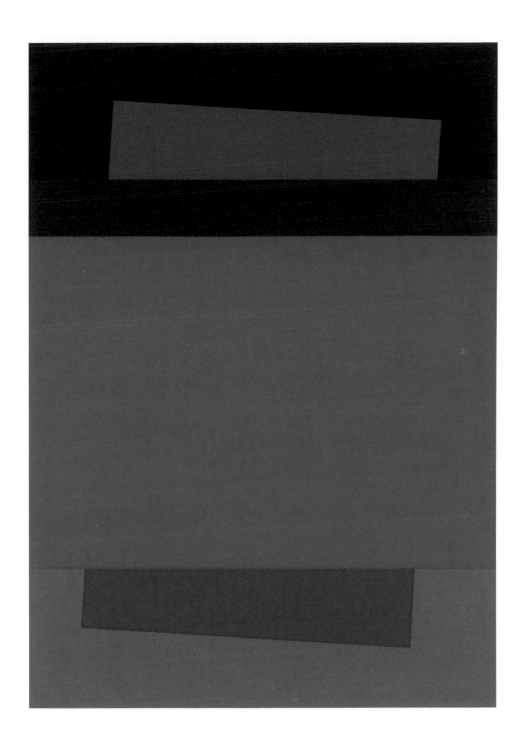

漸層研究
Chapter 5

5-1

圖例 5-1 的漸層色是拼貼眾多的小小灰色紙片而來，這些紙片精心蒐集自雜誌圖片，應該確保它們來自同一本出版品、具有相同的黑色色相。

用最和緩的漸層，從深黑遞次排列至全白，然後把小紙片黏貼在顏色為精準中間灰的紙版上，排成四個大小相等的長方形，看起來就像是中間有個十字架的一扇窗，每個小窗格有同樣的寬度。

顏色固定的框架結合由黑轉白的色塊，我們可以看到以下的色彩交互作用：三道垂直的框線，越往上顏色看起來淺，越往底部顏色看似越深。

外框的三條橫線，上方的顏色看來最淺，底部的顏色看起來最深，而中間的框線幾乎要融入相鄰的中灰色紙片中消失不見。

儘管這樣的練習必須有相當的精準度與耐心才能見效，我們應該鼓勵學生多做這類的研習。應須一提的是，真正的中灰色的紙樣是最難找的。

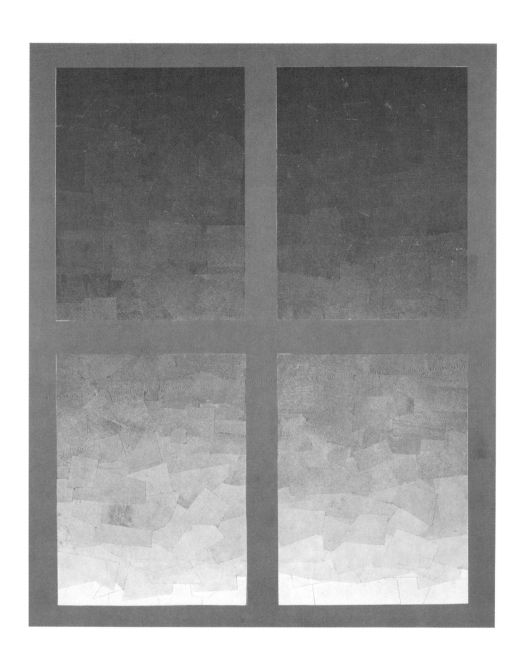

5-2

這兩幅廣告中，我們看到香水瓶的背景是
由黑轉白的漸層色，其上分別覆蓋了
一條與三條顏色由淺至深、與底色相反的漸層色帶。
然而這第二個漸層效果只存在於我們的感知中。
事實上，這幾條垂直的色帶是
完全均勻的中灰色，是光線造成漸層的錯覺。

5-3

彩度或是鮮豔度的練習：我們從
八種深淺色調中，選出那個色相中最具代表性的顏色，
然後特別用這樣的配置方式呈現出來。
為了確保對比「公正」，所有的紙樣必須數量相同、形狀相同。如前所述，
個人的喜好與偏見會造成投票或是選擇的分歧。（見本文第 16~17 頁）

選出最藍的藍色，因其垂直排列與位置較高，很容易可以達成一致結論。

然而從八種紅色之間選出最紅的紅色，答案注定難產。最左邊的兩個紅色大
概會在第一輪投票中獲得青睞：年紀較長的
可能會選第一種紅色，年紀較輕的可能會選第二種紅色。第二種紅──
朱紅色或橘紅色──越來越受到設計師（特別是排版設計師
〔 typographer 〕）喜愛，用於黑紅搭配、底色為白色的廣告中。

相反的底色
Chapter 6

6-3

讓黃色矩形置於左側。這裡我們看到兩個不同顏色的矩形相連成組。
在這組色塊中的兩個 X 形，看起來不太一樣。

我們看著 X 形越久，越認真比較二者（最好有點距離），我們就越覺得這 X 形跟旁邊的底色是相同的顏色。
我們看到整個畫面（結合兩個練習）是由兩種顏色組成，一種顏色各出現兩次：分別為底色與 X 形。

我們看不出畫面中其實不只有兩種顏色，同時
兩個 X 形是一樣的——即顏色相同——
也就是，這兩個 X 形跟兩個底色的顏色都不同。

因此，以肉眼看不出這個練習中出現了三種顏色，而不是兩種。

唯有透過連接兩個 X 的短直線我們才看得出來。

由此我們知道，X 形真實的顏色以及視覺所見的顏色
出現了歧異。換句話說，我們看到的不是這些顏色真正的樣子。

我們做這個練習，
第一，不是為了製造驚喜或是娛樂性的錯覺效果，而是讓我們的眼睛跟心智
覺知色彩互動學的奇妙之處；
第二，學習如何在運用色彩進行創作時，善用色彩的偽裝術。

問題在於：找出在兩個底色上失去其真實面貌的顏色。
要問的是：是什麼樣的顏色相關性，讓三種顏色看起來像兩種顏色？

6-4

三種顏色看似兩種顏色。

在棕色和紫色兩個底色上，中央小方塊看似另一邊底色的顏色——紫色與棕色。然而小色塊的顏色是完全一樣的，卻同時有如另一邊底色的顏色。我們無法辨認兩個小色塊的真正顏色，它失去了真實的面貌。

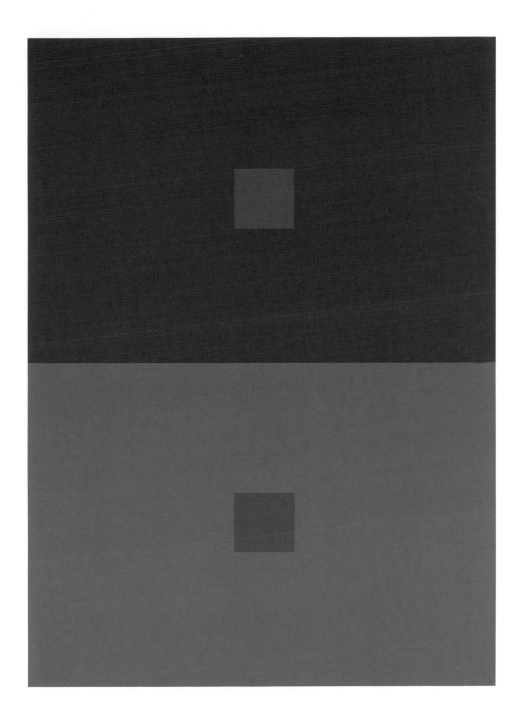

6-4

半圓形的上半部跟下半部看起來是不同顏色，
就如同與一旁的底色互補。
從連結兩個半圓的部分
我們看出，它們事實上是相同的一種顏色。
問題：什麼顏色會出現這樣的偽裝？
注意這個半圓的部分如何引導我們去比較
「它的另一半」。這個練習可以作為心理工程的範例。

減色
Chapter 7

新課題：讓兩種不同顏色看起來像一種顏色，
或者讓四種顏色看似三種，如本書第 20 頁所說明。
我們把這種色彩的變化視為減色。

為了有效呈現這類不尋常也較不為人知的效果，
我們首先遮住位在習作邊緣的兩種顏色。
接著比較在中央的小矩形，看它們是不是一樣或是有多像。

為了讓同一瞬間的比較有最好的效果，眼睛不要從一個中心移向另一個中
心，而是專注地看著兩者中間的一個點，
也就是讓視線落在兩個底色的邊界上。

現在，在辨認出兩個中心點有多相像或多相似之後，
露出在邊緣的小色塊（如前述），看看
它們真正的顏色。這兩個顏色是這個習作的起點。

7-2

深色的消散。

7-4

橫擺圖例 7-4，讓深綠底色出現在左手邊，淺灰底色在右手邊。

它們的下方有兩條相鄰的水平線條，上面的是褐綠色，下面是淡赭黃色。

兩個大矩形中央的小方型看似顏色相同。

7-5

我們看到一組直立的大矩形，以及兩組橫走的小矩形，每個組合間的接合處皆為水平軸線。
上面兩組矩形中帶有細長的線條，在大矩形裡的是對角線，在小矩形裡的則是貫穿兩色塊的水平中心軸線。

顏色部分，最上方的深紅與乳白底色，在第二組色塊中對調。最下方顏色殊異的那一組，則由對比鮮明的那不勒斯黃（Naples yellow）與赭黃色（ochre）組成。

同時比較兩道斜線時（不是依序盯著它們看，而是看著兩線之間），它們看起來非常相似，甚至一模一樣。不過它們卻跟下方的水平線條是一模一樣的顏色，因此兩道斜線事實上跟底下色塊（赭黃與那不勒斯黃）一樣屬於不同顏色。

我們倒過來看這個練習——由下而上——當差異很大的那不勒斯黃與赭黃色交錯置於中間那組顏色對比的底色上時，看起來甚至更不一樣。但是當底色對調如最上方的色塊，
它們便從鮮明的對比色變成很相似的顏色。
拿普勒斯黃與赭黃色變得看起來很相像。

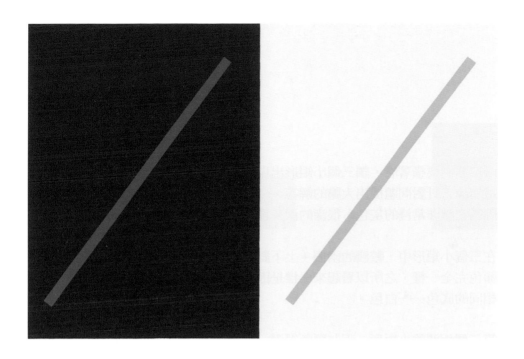

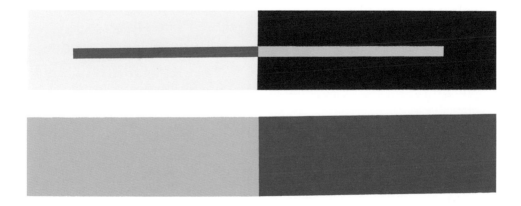

視覺殘像
Chapter 8

8-1

把頁面橫放讓紅圓圈出現在左手邊。
盯著紅圓圈正中心的黑點，持續三十秒後，把目光移向白圓圈的中心，
這時候我們看到的不是白色。我們看到的顏色
是紅色的殘像，也就是同時對比。

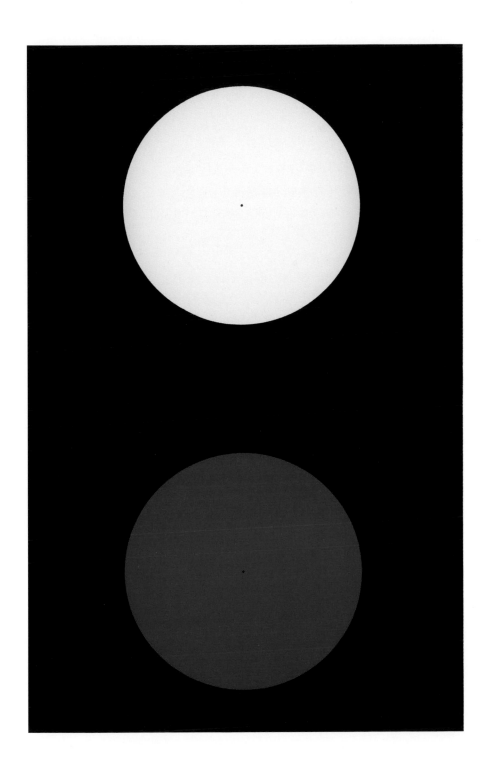

8-2

為了清楚理解色彩因為相互依賴的關係而出現的色彩交互作用,我們應該體驗一下「殘像」所代表的意義。在進入圖例 8-2 的習作之前,先完成第 22 頁說明的練習。

現在將圖例橫擺,讓白色方塊出現在右手邊。左邊是由直徑相同的黃色圓形所填滿的白色方塊,它的中心有個黑點。右邊的白色方塊中心也有個黑點。兩者同樣呈現在黑色底色上。
持續盯著左邊方塊半分鐘後,迅速將焦點移向右側方塊。

我們會體驗到一種非常不一樣的殘像。眼前看到的不是黃色圓形的互補色(藍色),而是黃色的鑽石形狀──圓形的殘留形狀。這是一種雙重而反轉的殘像,有時稱為對比反轉(contrast reversal)。

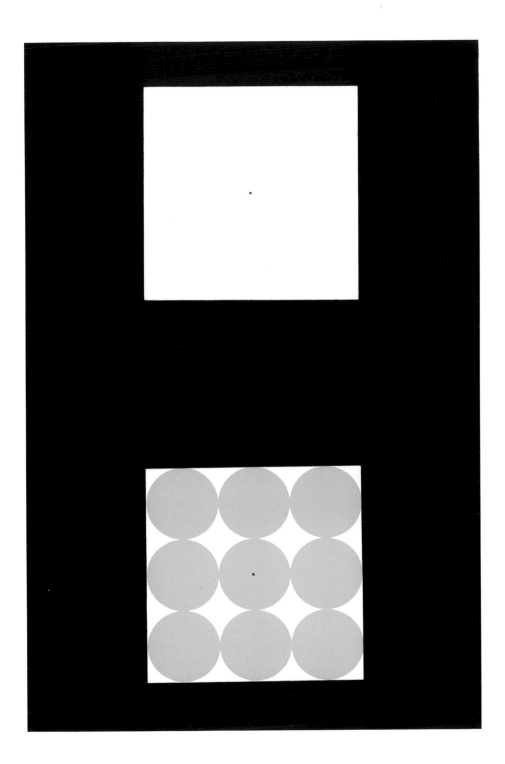

9-3

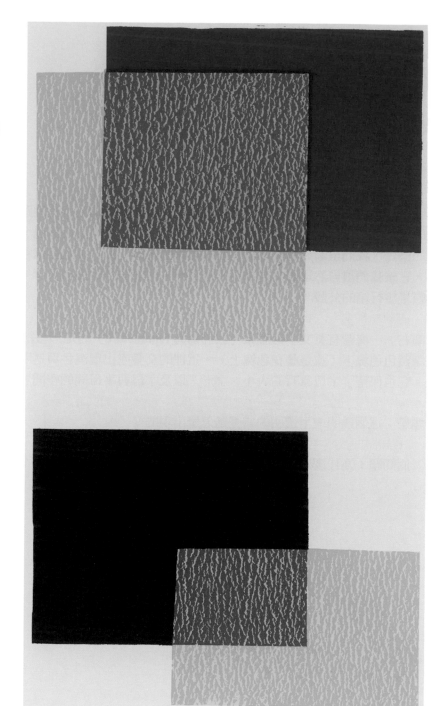

透明感與空間錯覺
Chapter 11

11-1

這個兩色混合的習作應以其罕見的精準獲得推崇，其中包括九個等階漸層變化的紅色——源自黃色含量逐步適度提高。

跟左上角的小紅點一起看，更能彰顯這個圖例的意義。相較於向下等量增加的紅色，逐漸向上增加的明度看起來更搶眼。

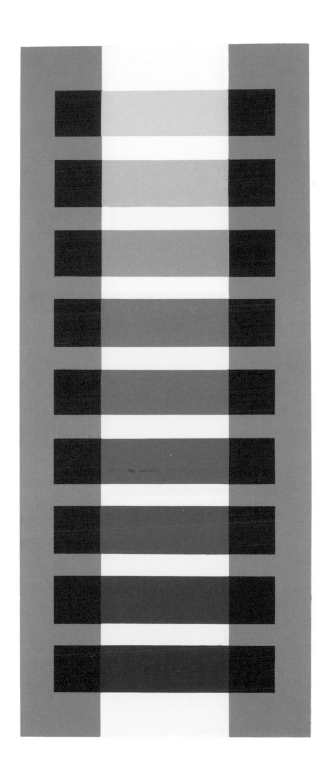

11-3

三個水平黑色色塊與垂直的白色色塊相互交疊（呈現三種不同灰階），我們可以很快地看出，最下方的黑色色塊看起來像疊在白色之上，而最上方的黑色色塊看來像是被白色色塊覆蓋，所以黑色藏在白色後面。

或者，我們由下往上看著白色色塊，一開始它像是壓在黑色後面，最後則像壓在黑色上面。

這樣的視覺效果是由混合色中的主宰色以及它們的邊界所促成。

最下方的混合色顯然含有較多的黑色，而最上方的混合色自然含有較多的白色。

銳利的首要邊界是由含量較重的主導色所生成，它們決定了這個混合色的動態。

因此，在下方黑色色塊中，較銳利而顯眼的是水平的邊界，表示它將上下隔絕，並向左右兩側延展。而最上方那個明度較高的混合色中具有主導性的邊界，則是垂直的交界處，左右兩側被隔絕，色塊往上延展。

這也間接解釋了在中間的混合色。

黑色與白色具有同樣或是幾乎一樣的分量，因此混合色的邊界也呈現一致；這告訴我們不管黑色或白色都沒有疊在上方，兩者是在一個二維的平面上互相穿透——沒有任何空間上的隔絕——因此產生了「中間色」。

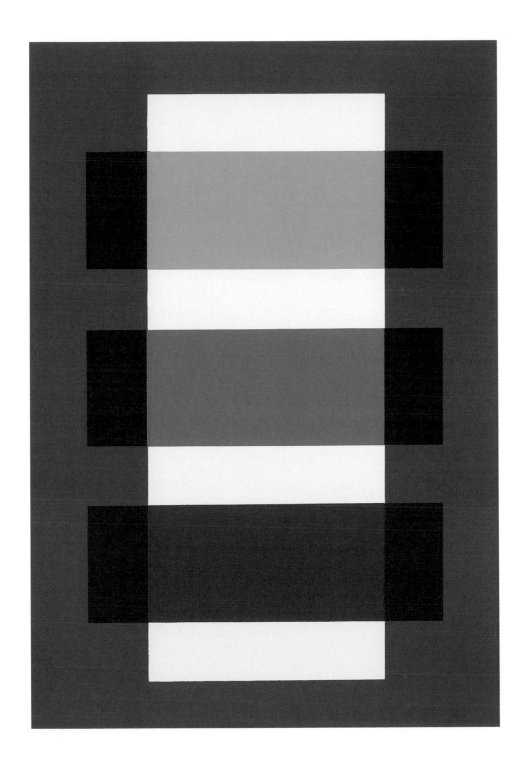

11-3

這個鮮豔度的習作多少可算是不證自明。
三個顏色各異、同屬深色系的垂直條狀，與三個同樣的淺色水平條狀交錯成棋盤狀。

在它們交錯之處出現九個混合色的錯覺。在下排的三個混合色中，淺色是共同的主導色，因此看起來像是疊在垂直的深色條狀之上。而上排的三個混合色是由三個不同的深色系主導，因此看起來是它們壓在淺色之上。在中間的水平條狀中，所有顏色則是在同一個平面上相遇。

進一步比較三三成組的六組混合色。首先，
在水平條狀的部分有相似的增加或減少；
接著是三個垂直的條狀中所出現的漸層變化。

要注意的是，任何混合色都比顏色較淺的母色為深。

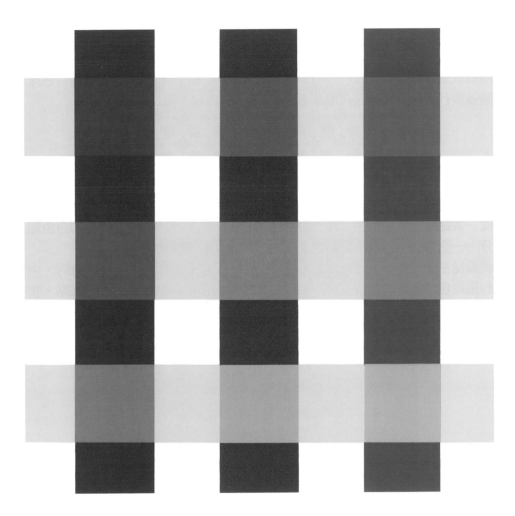

13-2

改變一個顏色同時改變了原始色的明度與重量，同時我們可以說，也改變了它的速度感與成熟度。

另一種解讀：除了貝哲德視覺假象之外，這裡可以看到與它相反的視覺殘像效果——比較包夾在黑色兩側的深紅色與夾在白色兩側的深紅色。定義這個變化。

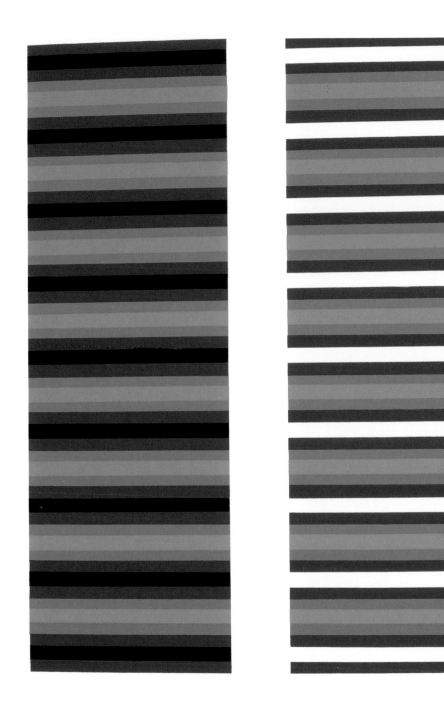

13-3

這個為印花布料所設計的商業裝飾性圖案（好在哪裡讓人懷疑），可以作為證明貝哲德視覺假象的出發點。
上半部是原始設計。

用白色取代掉黑色之後，其他顏色跟著明亮起來，這就是貝哲德視覺假象以及這個習作的目的。

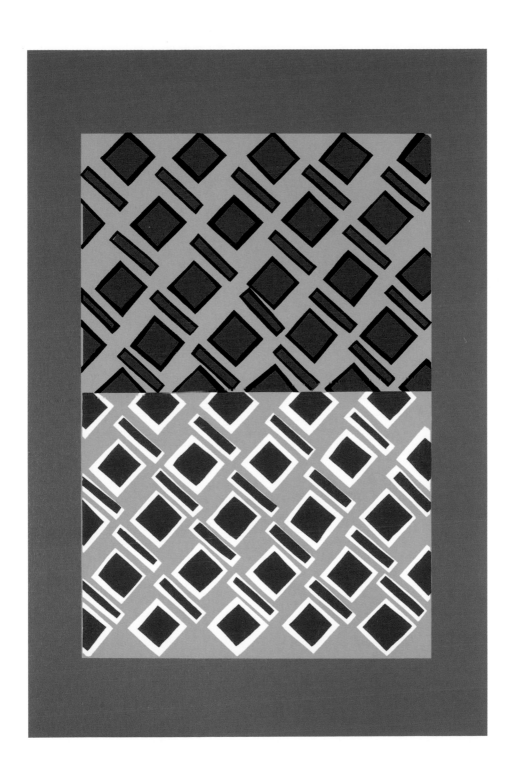

色彩間距與轉換
Chapter 14

14-1

四種紅色「轉換」成明度略低的四種藍色，似乎就像是音樂中的四音組轉換成另一種樂器來表現。因此我們在色彩裡同樣關注「間隔」。不過在色彩裡做這樣的重新配置遠比音符還複雜。

在圖例 14-1 的上半部，我們看到左手邊有四個紅色小方塊組成一個大方塊；右手邊是四個藍色小方塊所組成的一個大方塊。在兩個組合裡，顏色最深的方塊都出現在左側；同時，它們上半部的左、右色塊呈現最強烈的對比，中間隔著最銳利的邊界。

為了證明它們是否具有相同的「間距」，我們在卜排中把藍色方塊組合移到紅色大方塊的中心，反之亦然。做此轉換之後，如果間隔是正確的，在上排方塊組合中最銳利的邊界，就會重複出現在這裡的垂直軸線的上半部，而下半部會呈現均勻的柔和邊界。

訓練你的眼睛：從左至右，比較上下兩排大方塊中相對應的邊界。你會看到在所有四個大方塊中，左半邊的顏色都比較深，右半邊則呈現朦朧感。詳讀第 14 章，觀察闡釋此議題的六個圖示。

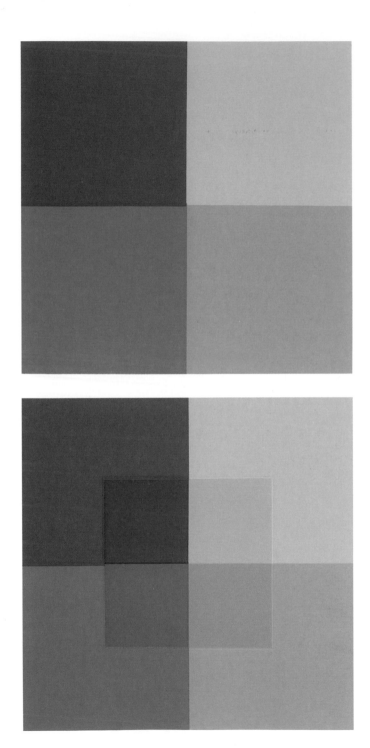

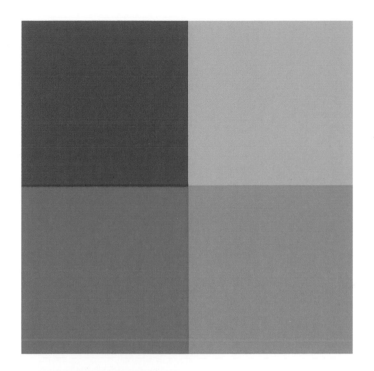

14-1

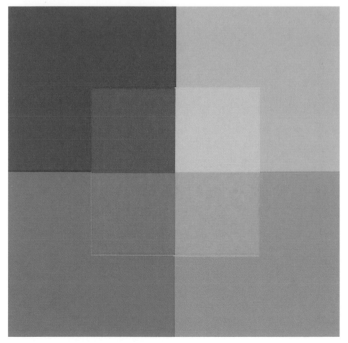

14-2

將圖例 14-2 橫擺，讓三張圖左右相鄰。

四種紅色（兩個深色＋兩個淺色）並置的組合重複出現三次。這四個紅色接著被轉換成其他色相——兩個明度較低的藍色（左），灰色（中），以及明度較高的橘色（右）。

為了比較四個色相裡四個色調的間距，

轉換色組合以較小的尺寸被置於相同的三紅色組的中央，現在它們作為底色，提供相同的觀察基準。

儘管藍色可能看起來比周遭的紅色要淺，

事實上在漫射的日光（室內以及室外）、充裕的陽光，

以及在暖／冷調的人工光源下，它們的顏色都比周遭的紅色深。

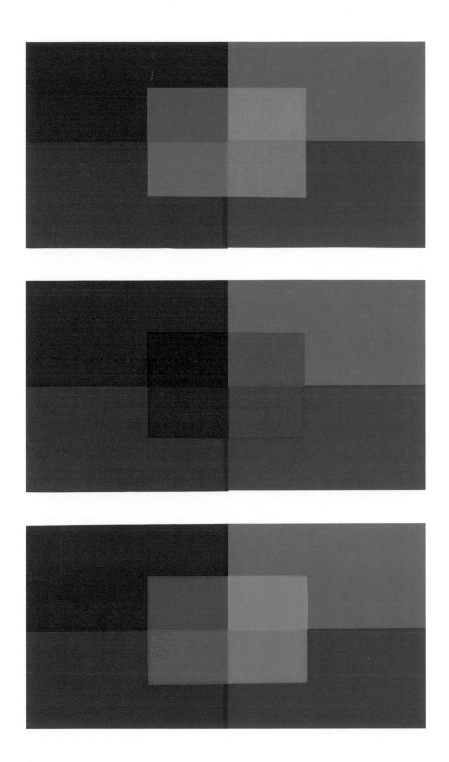

14-3

四個色相與明度皆不同的顏色，轉換成
四個顏色皆異但明度較高的顏色。這兩個四色組互換後，形成一個很有說服
力也很有意思的
轉換。兩者左半邊顏色都較輕巧，而右半邊的顏色較厚實。

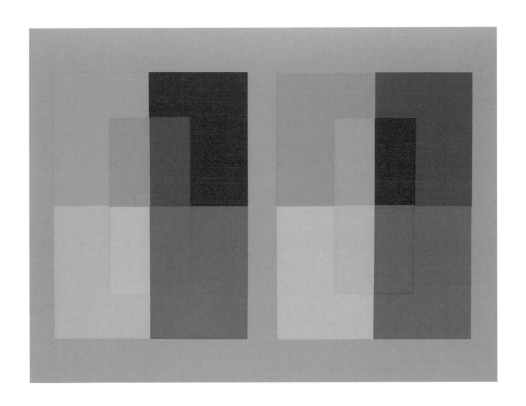

交錯
Chapter 15

15-1

將圖例 15-1 橫放，讓黃色及綠色矩形呈現在左手邊。

把第 141 頁裁下或影印後對折，便會另外得到一張正反兩面皆有圖案獨立頁面，

左上角並各加註了一或兩個點，以便在練習時鎖定正確的顏色。

把這張紙移到左邊第一個顏色的右側邊界旁，讓第二個顏色僅露出一個狹長的帶狀（約 1/4 吋寬）。

眼睛一邊盯著這個細長帶狀，一邊把那獨立的紙張緩緩向右移動，漸漸地我們看到第二個顏色——居中的顏色——越來越大塊的面積。這個動作完成後會出現一個新的錯覺：

這個居中的顏色看起來越來越像是兩種顏色，在它左邊邊界彷彿出現右邊色塊的顏色，而其右邊邊界出現左邊色塊的顏色。

在白熾（暖調）人工光源下做這個練習效果最好。

應重複多次練習，

讓自己熟悉這樣的現象。

15-1

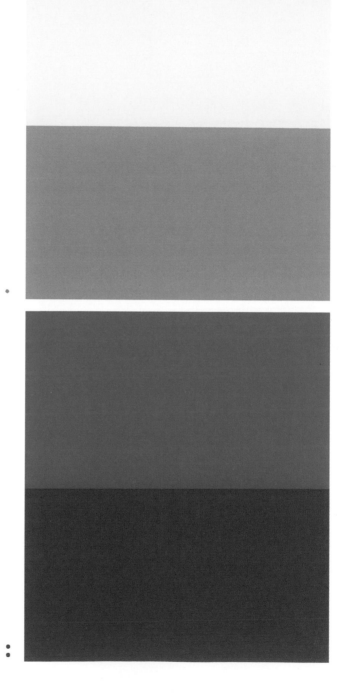

15-2

將頁面橫放，讓亮粉色的矩形呈現在左手邊。

盯著這個練習中居中的顏色看，這個居中色很快地會看似兩種顏色，其左側的邊框上會浮現右邊色塊的顏色，而其右側邊框上會浮現左邊色塊的顏色。

視覺上看來，彷彿是

外側的兩個顏色分別往中間色的底下鑽，

然後從另一側跑出來——十分和緩地相互交錯，或者更精準地說，相互交錯。

（在三維空間演練這個現象：兩手手指伸直、相互交叉，從上方觀察；接著手掌朝上，再度交錯伸直的手指。這樣更能闡釋交錯的意義。）

這種新的透明感可以用來測量這一類的混色。經過幾度觀察之後我們就會知道，這個混合色所含有兩個的母色是否等量。

在自然光以及暖白加冷白的日光燈下，中央色塊看起來混色十分均勻。不過在暖調白熾燈光下，特別是在一個距離外看的時候，粉紅色則壓過小量的咖啡色佔有主導地位。

143

15-2

為了讓顏色交錯後產生一種雕塑般的新錯覺，特別注意區隔中間色的邊界似乎向上提高，或說從底色浮起，因此產生一種我們從多立克柱身凹槽所習知的凹槽效應。

這裡呈現的是凹槽效應「展開」後的樣子：把深紅色矩形想成底層平面圖，然後把凹槽視作兩面的側視圖。

量體
Chapter 16

這是一種新的練習，探討色彩量體的變化會如何改變其外貌並造成影響。

16-1

同時間看著四個圖，讓線條呈現垂直狀。

它們指向第一種解答習題的途徑（見本文第 43 頁所述）。四種顏色輪流擔任面積最大的四個底色，

每一種底色上帶有另外三種顏色線條組成的五花八門的圖案。而各個顏色或相鄰或隔離，呈現或寬或窄，或鬆或緊的聚合。

儘管粉紅色看似具有某種主導性（可資證明），這四個圖案各有不同的風格。

如果我們將它們看做四面寬度遠大於高度的牆面，這一點會更顯著；最簡單的方式就是用手遮去圖案上半部三分之二的面積。首先，想像自己就站在每一道牆前面；接著再想像有其他人站到這些牆面前。

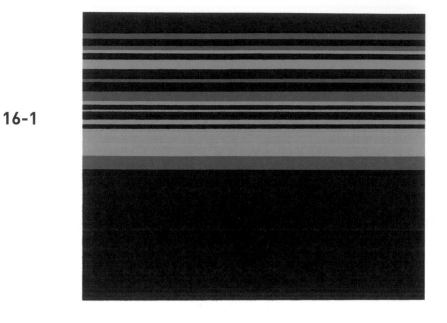

16-1

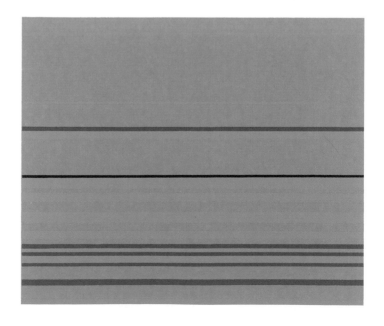

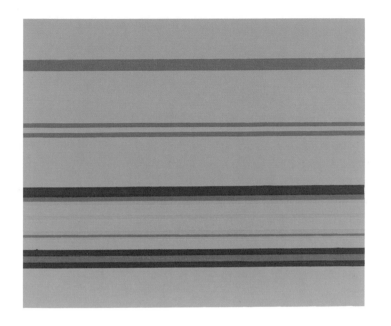

16-1

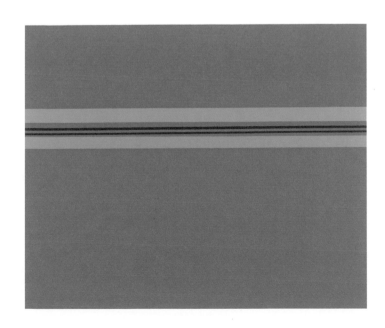

16-2

這裡激發出更多樣的變形。不要把它們當作一個群體看,將它們部分遮掩起來(用紙或用手),以一個系列、一排一排地看,或是一小組一小組地看,熟悉之後再觀察特定的單一習作。

選擇你最喜歡的習作,找出你有所偏好(還有你有惡感)的理由。你將學到:你的喜好不會永遠不變,而會隨著時間或是你的狀況有所改變,你的偏見亦然。

這樣系統性的習作帶領我們超越自我表達,避免揭露自我。相反的,它將帶我們進行比較,
然後評估,並進一步做自我檢討以及自我教育。

請不要問哪一個是「最好的」設計,
儘管這個問題我們不陌生,因為
在沒有進一步定義原因與目的的情況下,
這個問題既不合宜也沒有相關性。
它只透露出發問者的見識不足。(見本文第 73 頁關於變形與多樣性的論述。)

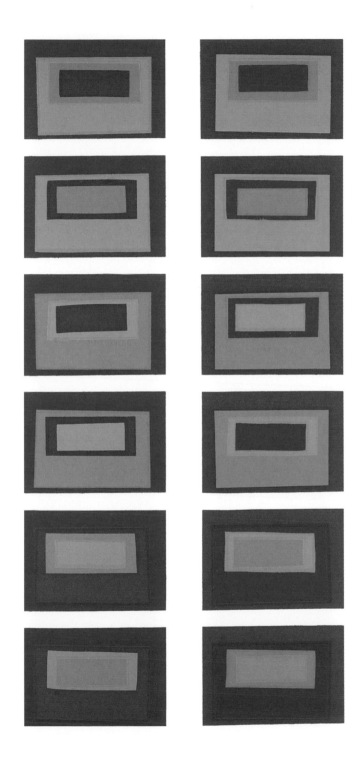

16-3

一個不尋常的解題方式。此習作中四個圓重複再現，依循著嚴格的從屬規範——亦即四個圓內精準重複相同的細分方式——它同時很清楚地呈現圓內以及四圓之間的連結與隔離的極端案例：內側的圈圈的內聚力（cohesion），相對於外側的圈圈的黏附力（adhesion）。

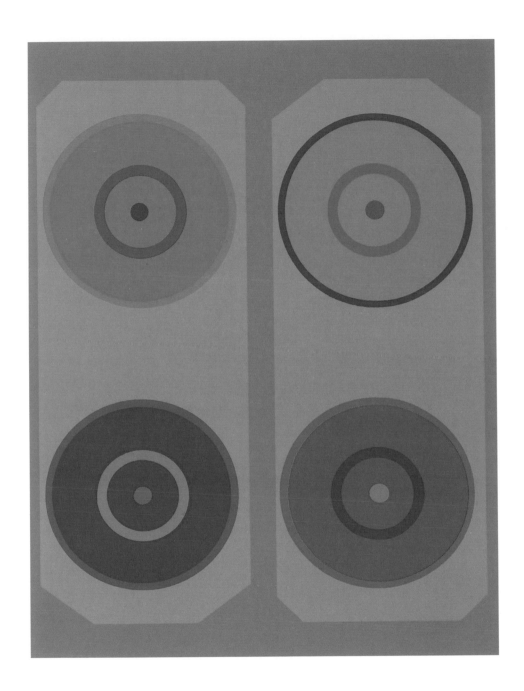

16-3

這是最成功的「量體習作」，並出乎意料地翻轉人們認為底色是最大區塊的第一印象。在這裡，底色上面的花色因其出現頻率加上數量——或說其重複性加上擴展——取得主導地位。

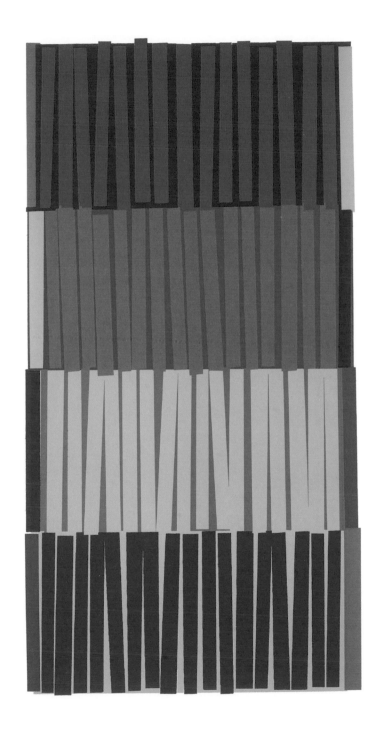

迷濛色與空間色
Chapter 17

17-1

（下圖）藉由將明度調低，一塊陰影打在四種顏色上。

（上圖）翻轉下方的習作，就像在轉換練習中調高明度的做法，
打出一道光。

如果打亮區域的明度在所有色塊中看起來一致，
便可證明下圖的解法是正確的。

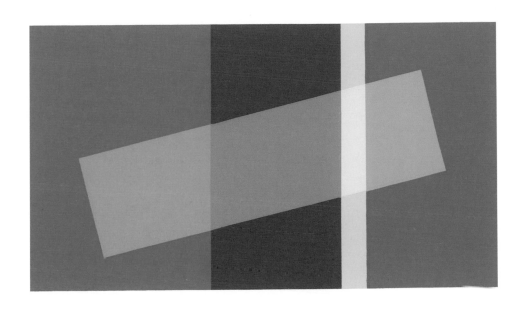

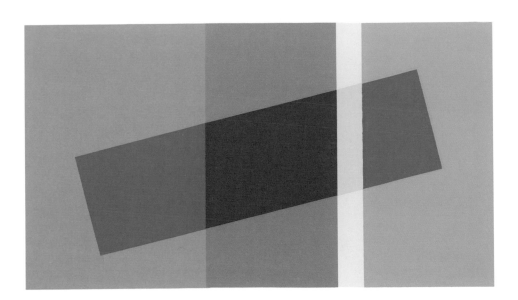

17-1

迷濛色的錯覺告訴我們，有一張幾乎透明的繪圖膠片蓋在四個顏色之上，而右手邊甚至覆蓋了兩層。不過我們必須記得，原始習作中用的不是透明材質，而是不透光的紙；用不透光的紙自然必須非常精準地選擇顏色。

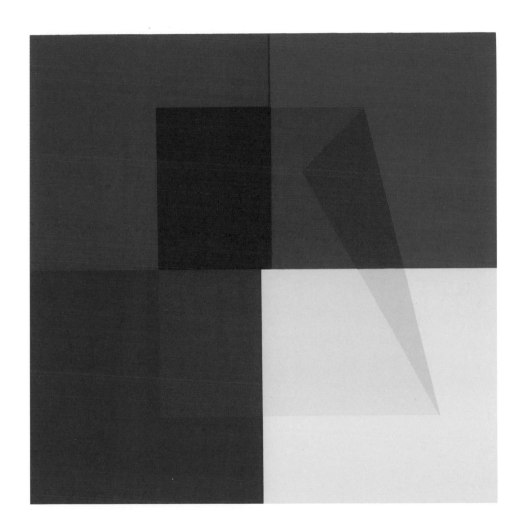

17-2

用不透光的紙進行的練習顯示，迷濛色上會出現透明的錯覺。

這讓我們想起另一個習作：在四種顏色組合出五個長條狀並置的圖案上，先後橫跨三個長條、五個長條塗上一道亮光漆。

數一下有幾種所需的顏色，利用色紙或墨水重複這個練習。

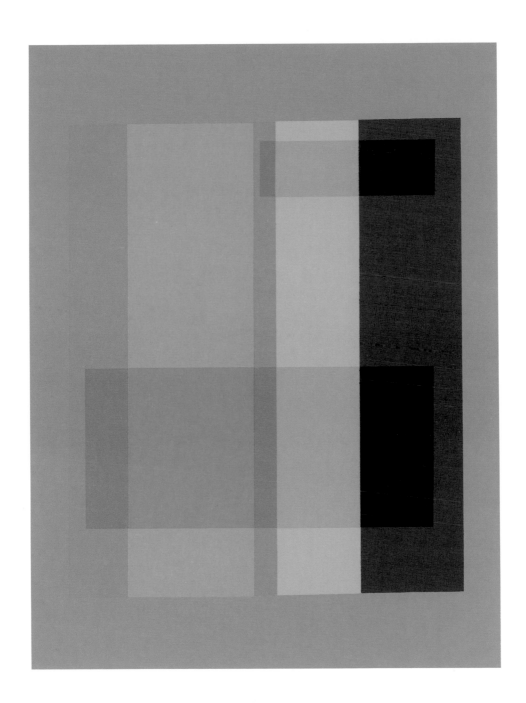

自由研習
Chapter 18

這些研習將證明，必修課上系統性的、循序漸進的解題練習不會妨礙個人的成長。
專注課堂中強制練習的習題會干擾個人天賦與學習興趣的看法，
已被證明是誤解。

就像正確的文法與拼字不必然妨礙詩意的寫作，
清晰的觀察與詮釋也不必然導致一種強勢的學派或風格，
也不會產生唯命是從與一昧模仿的學生。

這些自由研習提供一種差異學習：態度、
程序與目標的差異；學習工具的相似與對比性的差異；
還有應用方式上的差異。它們讓我們學習分辨延續的或改變的節奏、步調與速度；分辨地形方向，比方向內或向外，橫向的、垂直的，或是向中心移動；
分辨所達成的、避開的，以及忽視的色彩效果等等。

18-1

這裡展示出一個有趣的活化作用。我們從來不會把一個嚴密重複的圖案從頭看到尾看清楚，而這裡的圖案經過持續的調整後產生一種與原圖相近的設計，引導人完整地「看透」。

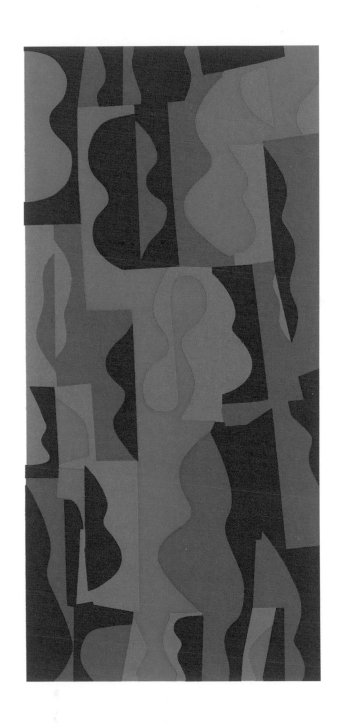

18-2

我們不在色彩課上教配色或是可以依循或應用的相關規則。我們在用圖畫呈現色彩的時候也避免提及「色彩設計」。

舉例來說，我們傾向拿做菜來比擬圖畫的組成，因為過程中必須估量份量與口味，跟不斷地試味道。我們發現跟音樂指揮也有共通處，因為指揮必須協調樂曲中的輕重，演出前也必須彩排。

在自由研習中，我們希望影響色與被影響色之間能出現難度較高的交互作用——換句話說，呈現積極的相關性。

一個顯著的形狀主導了這個畫面。許多相同尺寸的圓形垂直或橫向緊密相連。

它們以這樣機械性且單純的分布方式占滿整個空間，讓圓與圓之間的空間只呈現單一的形狀與尺寸。

看來唯一可以自由選擇的是顏色與明度。

我們建議這類「限定工具」的組合，

因為限定一個方向之後，往往會在其他方向開啟更多的自由。

換一個限定條件（這裡限定的是形狀），我們建議用「限定的調色盤」——只能用固定幾種顏色，或是限定用一個色相，或是用兩種濁色取代多種濁色，特別是單色的並置排列。

18-3

這是一個運用色紙組成的典型而成功的配置。不受限於色彩調和，每一個顏色都能夠「維繫自己的面貌」。

儘管排列得鬆散，透過外圈塊狀與內部圖形的獨特關係，此圖形成很穩固的聚合以及既獨立又

互相依賴的均勢狀態。

18-3

結合兩種相對的色彩效應——視覺殘像以及與它相對的視覺混合——暗色調
的紅色與綠色間出現雙重的交互作用。
經過更頻繁與更平均的切分，外圈區域容易出現明度降低的視覺混合色；
另一方面，視覺殘像會出現在隱晦的中央區域，綠底色——在圖案與底色互
換後——的擴增面積會大於紅色。
中央區域條紋數量的減少，明顯促成綠色的明度與面積的增加，
然而對紅色來說，增加的只有面積，明度是下降的。
這些會讓態勢出現微妙的變化，
外圈和緩而扁平的顏色，越向中心越突顯其方向性。
而跨過水平中心線出現的圖案與底色的強烈變化，會讓兩者翻轉。

18-9

風格迥異的條紋配置。

（從下到上）首先我們可以看到柔和的暖色調對比銳利的冷色調；第二，對應其內部，

宛如顏色濃重的地毯倚在淺色的紙牆上；第三，

如果把它想像成聲音，就像木管樂器襯著低音樂器。

此外，相鄰的色彩呈現和諧而有力的配置，讓藍色看似暖色。

儘管所有的顏色都以條紋的形狀出現（同樣「邊緣堅硬」的線條），這些差異都可以被解讀出來。

18-11

在一堂色彩課上，我們有一兩回合限制自由研習時所享有的獨立性。為了得到緊密相關的研習成果以集中比較，我們只給同學三種或四種色紙的配色組合。由學生或老師來選出這些顏色，或者由班上一名同學選出一個有條件限定的調色盤，做為更富挑戰性的習題。

用同樣的設備進行研習，不僅會提醒我們自己對於某些顏色的偏好或嫌惡，同時也能幫助釐清我們會選擇與忽視的顏色，在哪裡、在什麼時候是合理的，什麼時候不是。

注意在這個習作中包括
作為底色的白色是主動色。

大師
Chapter 19

19-1

（上圖）這個習作並不是一般理解下的複製品。（見本文第 53 頁）
就像梵谷模擬杜米埃（Daumier）的作品，塞尚模擬義大利大師之作時，皆
自由運用個人畫風，主要用意在於釐清一種或他種特定觀點，所以這個轉換
成色紙的作品不是一個重複的複製品。它刻意忽略了許多細節，甚至在明度
與色溫上都有所變化。
它有意識地對畫中的色彩配置以個人標記方式作出扼要的紀錄，或者用一般
的說法，
記錄其調色盤的內容與色彩的關係。

（下圖）原畫中顏料的不透明性與可塑性在四色疊套過程中，無可避免地扁
平化，很遺憾地在此呈現推平的效果，失去
黏貼色紙表現出的色彩的率直、新鮮感與凝聚力，
以其它們渾厚堅實的邊緣。

這裡應該很容易分辨用色紙組合出的習作與
「真跡的複製畫」。這個習作是依據馬蒂斯（Matisse）的作品所做。

韋伯 - 費希納定律
Chapter 20

20-1

四個大小相同、同為半透明黃色的矩形，
依序交疊出四種黃色，分別由三種不同的邊線區隔出來。

只有中央方塊是由四層黃色組成。它四周環繞的是四個由三層黃色組成的方塊，然後是八個由兩層黃色組成的色塊，以及包圍著前述區塊的八個僅含一層黃色的色塊。一一將上述的色塊定位出來，辨識清楚。

接著將順序顛倒，分辨：
最外圈呈現的是只有一層黃色的色塊，因此顏色最淡。
這八個塊狀，可以組合出角角相連的八對組合。
每一個組合以二到三個邊線包圍著一個兩倍大的方形、五個完整方形，以及四分之一個方形，它們皆由兩層黃色所組成，顏色自然比一層黃色還深。

同樣的，所有由兩個色層組成的色塊，角角相連後形成一個環——兩兩成對有八組，或是三塊狀串聯成四組——包圍了由三個色層組成的四個方塊。
由三個色層組成的四個方塊，（透過角與邊線的連結）完全將唯一由四個色層組成的中心方塊 包圍在內；這中心方塊顯然顏色最深，且其邊界最模糊，幾近消失。

像這樣用半透明的黃色在白紙上堆疊出一到四個色層，顯示出（物理上）算術級數的等階漸進混色效果。不過在我們的視覺感知裡，黃色色塊的明度以幾何比例漸次遞減，同時其邊界也以幾何比例逐步模糊。

兩者的遞減——如果反向閱讀則是增加——論證的是韋伯 - 費希納定律（見本文第 54 頁）。

我們可以很輕易地推論，增加第五個色層幾乎不會再讓黃色加深，
也不會讓色層間的邊界更顯著。

20-1

用兩種漸進的色階來比較依算術級數與幾何級數原則所做的混色（這裡用紅色跟黑色）。

兩組都由上往下看，也就是從紅色開始。

（圖左）連續用 1-2-3-4 份等量的黑色，混入最上方的紅色，如 ME· 謝弗勒爾所建議（見本文第 54 頁），而這代表算術級數的變化，僅僅是物理上的，而非視覺感知上的。

（圖右）連續用 1-2-4-8 份等量的黑色混入相同的紅色後，出現的就是幾何級數的變化——依循韋伯 - 費希納定律。

（圖左跟圖右）兩組中的前兩個色階是一樣的。

它們賦予相同的心理或感知效果——算術級數的增加。不過兩組最後的結果是不同的：

左側的增加的黑色量減少了；右側的黑色則穩定增加。

從一個距離外觀察，這樣的差異更為顯著。

就如同我們在透明的錯覺所學到的，邊界的清晰程度度量了空間關係。區隔右邊所有色階，包括最後一個色階的，是同樣清晰的邊界，因此賦予每個色階相等的高度。左邊的色階邊界，越往下看越顯得模糊，最下面一道邊界最難以辨識。

這兩個混色實驗都驗證了韋伯 - 費希納定律——左側是間接推論；右側是直接推論。

用顏色非常淡的描圖紙層層黏貼出這樣的色階，然後與梯階狀或是持續線條的線狀圖示並置，觀察其（a）物理內容，以及（b）心理效果。

暖—涼

Chapter 21

21-1

通常代表暖色與涼色的紅色與藍色輪流置於左右兩側，顯示兩色的色溫看起來可高，可低。這樣的配置很容易引發不同見解。不過把所有左半邊的色溫看做是高於成對的右半邊並不是不合理的。

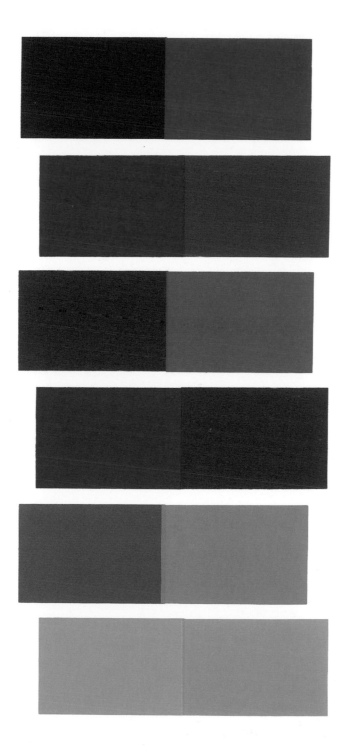

振動的邊界
Chapter 22

22-1

兩個對比色或接近對比色的顏色組合後，產生一種振動的邊界的效果（見本文第 61 頁）。
如果你是眼鏡一族，分別帶著眼鏡、脫下眼鏡看這兩個習作；
如果可能的話，用遠、近兩種焦距來看。
分辨輪廓的重疊處在哪裡出現，
是在圖案的內側或外側。
分別在自然光以及不同的人工光源下觀察。

注意這些習作是用一般的色紙所做，
而不是用所謂的「螢光」（day-glow）紙。後者的效果源於一種新式的螢光顏料，
在這裡的振動效果的錯覺，目前還沒有已知的解釋。

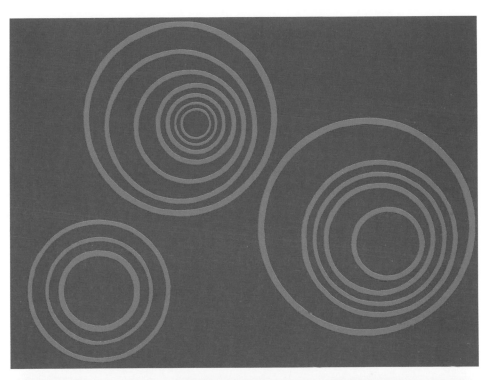

22-2

將頁面橫放，讓中心為綠色方塊的圖樣出現在左手邊。
這兩個習作裡的布局完全相同，
但顏色顛倒。兩圖的振動
邊界效果看起來不同，很可能是
圖案與底色的色彩含量變化所造成。

另一個邊界振動的錯覺的案例，我們可以
回想一下光輪與光暈。

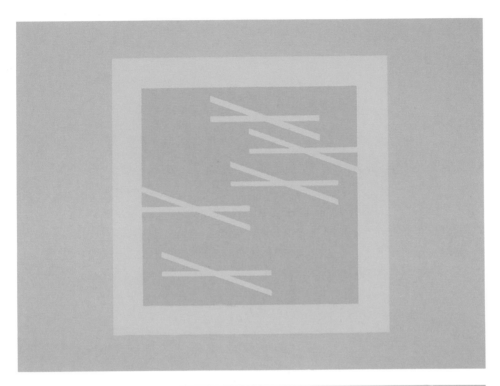

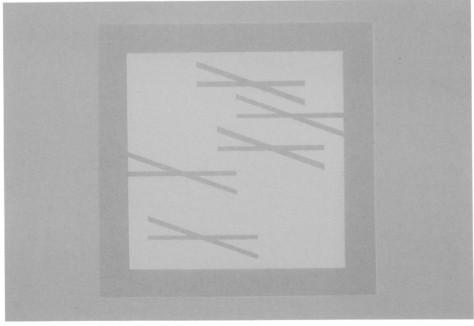

相同的光強度
Chapter 23

23-1

赭黃跟粉紅這兩個淺色調刻意用張揚的造型呈現，就像是雙面皆為刀鋒的鋸子。

左側，它們獨立存在，僅端點相連。

當它們如右側完全相連時，我們在一個距離外觀察，原本在左圖中十個尖銳的鋸齒，幾乎消失於兩色平順的融合之中。這裡的形狀之所以消失，是因為兩個顏色具有相等或是幾乎相等的光強度。（見本文第 62 頁）

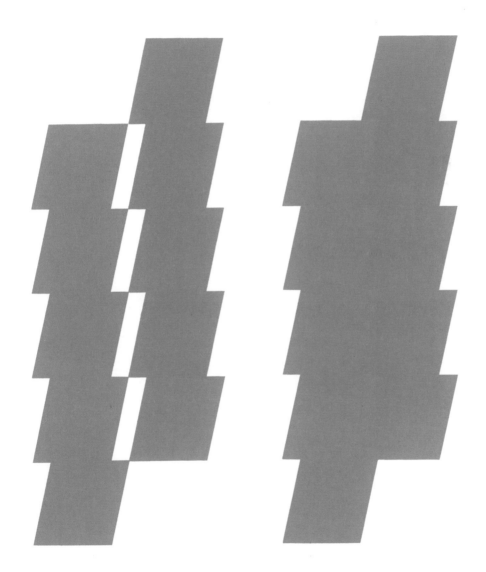

23-2

這裡我們看到的是向左右兩側延展，同時擁有許多銳角的圖案。儘管所有的形狀都是結構清楚、相似的三角形──由尖銳的夾角與直線組成──近距離觀看上圖，我們無法確認我們看到的是好幾個圖案還是一個圖案。幾乎沒辦法數清楚所有的三角形，更別說是有多少個夾角。因為兩個顏色具有相等的光強度，導致圖案的輪廓消失。

唯有在白色底圖上，我們才看得清楚事實上這裡有十一個三角形跟二十一個夾角。

色彩理論
Chapter 24

24-1

等邊三角形

它大概是最濃縮且清楚的系統，體現廣袤的彩色世界中的基本秩序。

在一等邊三角形——再切分成九個相似的三角形——的二維平面中，有三個原色，三個次色，以及（教人意外的）三個複色，都有其顯著的位置。

包含最強烈的對比色的第一個三色組，分隔最遠，分佔各端點——即三個夾角。

黃色與藍色（歌德所稱的「唯二的原色」，同時也是「原始對比」〔primeval contrast〕）穩當地盤據基底。

而紅色（「位居它們中間」）高懸於頂點，再度被區隔開來，不過是在中間的位置。

對比較不那麼極端的次色則位於中段的外側；顏色較接近，或說差異較小的複色很自然地仍在中心交會。

在本文第 66 頁可看到另外三組圖示，可供進一步研究這些群組內，以及不同群組間的關係。

我們建議用描圖紙（疊在等邊三角形上）把這九組〔我不懂這是如何計算的〕圖複製下來，然後把它們當模板一樣剪下來做進一步的比較。

葉片研究

25-2
&
25-6

這個關於乾燥落葉與色紙的練習不需要贅述細節。

觀察它們有多麼不同，對於上過基礎課堂練習的學生來說，這是獨立的作業；基礎練習的首要目標是辨識單一的色彩效果，然後才是進一步藉由實際操作色彩互動學，來培養主導色彩的關係的能力。

認識這個媒材的多元使用方式，以及它多變的組合與風貌——不因其調和感或不調和感而怯步，對不和諧或和諧的結果都心存尊重。

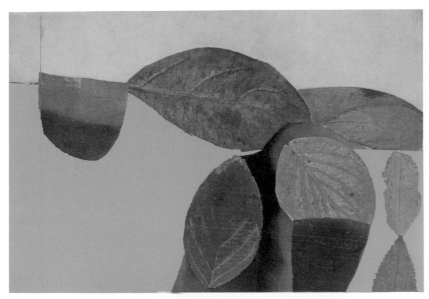

25-2

25-6

約瑟夫 · 亞伯斯（**Josef Albers**）是二十世紀最具影響力的藝術家兼教育家之一，一九二〇年代是德國包浩斯學校的一員。一九三三年移居美國，於美國黑山學院任教達十六年。一九五〇年，他成為耶魯大學的教員，擔任設計系主任；一九五八年退休後，他獲任命為藝術榮譽教授，直至一九七六年過世為止。亞伯斯曾獲頒無數獎項與榮譽學位，一九六八獲選為國藝術暨文學學會（National Institute of Arts and Letters）會員；一九七一年，成為首位仍然在世，就在紐約大都會博物館舉辦個人回顧展的藝術家。

尼可拉斯 · 法克斯 · 韋伯（**Nicholas Fox Weber**）是約瑟夫與安妮 · 亞伯斯基金會（Josef and Anni Albers Foundation）執行董事。